*Jewelry Bouquets*

# 圓形珠寶花束

閃爍幸福&愛 · 繽紛の花藝：52款妳一定喜歡的婚禮捧花

張加瑜 ◎ 著

*Jewelry Bouquets*

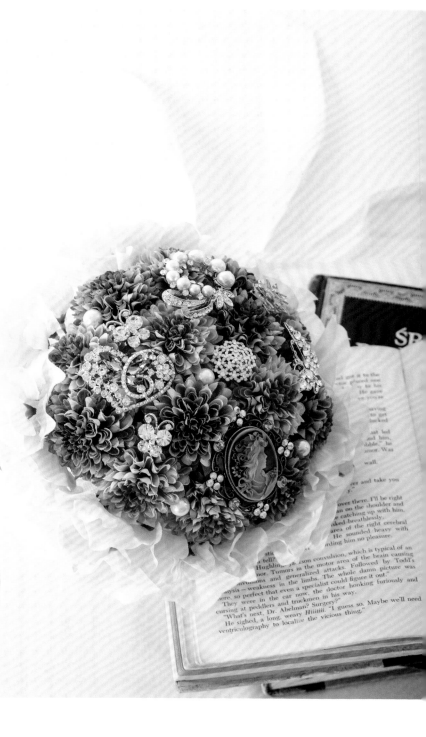

## 來自師長的創作啟發

從很小的時候開始，

心裡便嚮往著關於美的事物，

讀書的時候也選擇了設計科系。

然而，真正啟發我對於「感動」和「創作」這兩件事的，

是大學時期的導師曾英棟老師。

他讓我們觀賞與閱讀大量的藝術作品及電影，

從中去體悟一些令人感動的片段，

進而激發出設計創作的靈感。

這次出版書籍的消息在傳遞給老師之後，

他也捎來了對於本書設計創作的認可，

對我來說是一種莫大的鼓勵！

# 原生的美感

真正能感動人的美，

不是殿堂裡巧奪天工高高在上，

蒼白的唯美形式，

而是源自於對生命的熱情。

在生活中點點滴滴不經意的美，

被發現了……

透過藝術家、設計師的手自然呈現出，

自然流露出觸動人心的感動，

這種原生的美感，

才是對生命本質的禮讚！

藝術家

# 珠寶花束設計之源：來自最初的感動

接觸花藝創作之前，是從事室內設計工作，當時的工作內容除了設計之外，也包含有仿真花藝布置與陽台園藝裝飾的部分。花藝與室內設計有時候是密不可分的關係，俐落的空間線條，需要柔軟的花去妝點，彼此相互映襯相輔相成。

然而，對於花的感覺，要從幼時說起。

當時的住宅是一座長型的街屋，屋子的尾端貼著建物是三邊高牆聳立的花園，花園的中央佇立著一株碩大的美國土豆，高高的土豆樹撐起一片綠意的天空，偶爾還有不知名的彩色小鳥飛來築巢。在那小小的園中有一盆母親種植的花，它的名字是軟枝黃蟬，黃蟬花尚未開花時，花苞帶點深褐色，綻放後花朵像支大喇叭的形狀，厚實的花瓣卻塗上了嬌嫩的黃色，在微風中常常看見它婆娑起舞的樣子，彎腰點頭隨風搖擺的模樣，煞是好看。

*Jewelry Bouquets*

　　花園裡還有一樣令人印象深刻的植物——含笑花，還記得當時我指著那開了一半的花苞，看起來像要脫殼的植物問奶奶說：「那是什麼？」奶奶笑著回答我說：「那是含笑花。」那瞬間，覺得含笑花就好像是奶奶的名字一樣，充滿慈愛的笑意與芬芳。含在苞裡的含笑花看來很樸實，肥肥短短拙拙灰灰的綠色花苞毫不起眼，開花後的花朵卻散發出醉人的香氣，每每都覺得，不論再怎麼樣地用力深深吸氣，仍舊帶不走那讓人神魂顛倒的味道。

　　小花園帶來的驚奇好多好多，尤其是在早晨的時刻，最引人入勝。每日晨起，打開後院的鐵門看見正在灌溉花草的爺爺，澆過水的植物們，陽光下沾著晶瑩剔透的水滴，像一顆顆白日裡的明珠，整個花園都錯落著閃閃發亮的水滴，好似一場花上的鑽石展售會。也許就是那明珠的印象難忘，時至今日，讓我也想在這些美麗的花上鑲起這些璀璨的珠寶們。

# Contents
## 目錄

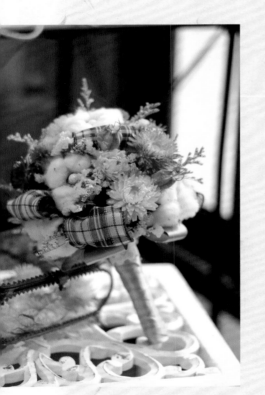

## *Chapter 2*　珠寶花束實作範例　106

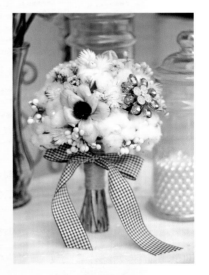

## *Chapter 3*　基礎技法　130

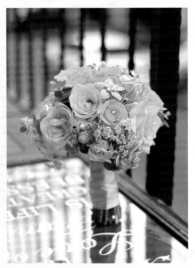

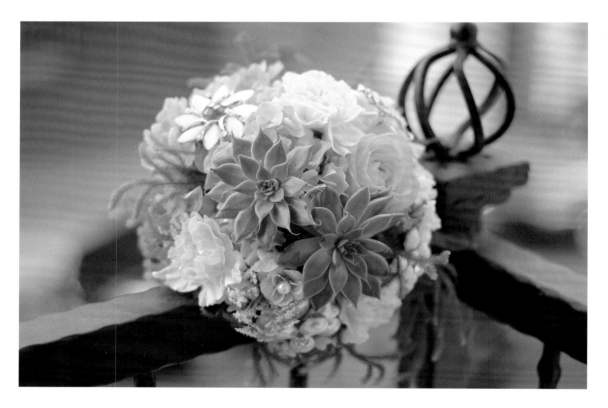

# 生活・婚禮&捧花花束
## Life · Wedding & Bouquet

　　有時一些感性的話說不出口，就讓花朵來代勞吧！花束在生活中常被用於當作傳達心意的媒介，不論是特殊的節慶或生日宴會，訂一束美麗的鮮花，便能表達贈與者的祝福與感恩之意。

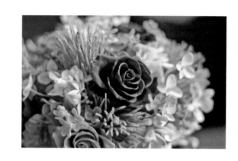

　　每年的母親節，我們便獻上紅色康乃馨給偉大的母親們；六月的南風吹進校園唱起離別之歌，也是獻上花束給師長們感謝師恩的時刻。

有時花束也是散播喜悅的好幫手。記得第一次帶著親手綁的花束赴朋友餐會的時候，那是剛好結束花藝進修課的午餐約會，所以便直接帶著花束赴約。一見面我就對著朋友說：「親愛的，這把花束是送給你的喔！」只見她滿心喜悅地接下花束，還擺在自己開設的店鋪櫥窗，整整一個星期，逢人便說那是艾瑞兒捧花店的老闆娘送給她的。因為，花開了，讓人心情也好了！

常常有熟客來店裡坐坐，她說工作煩悶時，就想來看看這些美麗的花朵們，讓心情轉變一下。來店裡買花束的客人形形色色，有為母親挑選生日禮物的孩子，籌備兒子媳婦新居落成的婆婆……

我喜歡看見準新娘們來挑選婚禮捧花時，開心的臉龐；也喜歡細心體貼的準新郎，認真挑選求婚花束時的模樣。這些美麗的花，除了送禮，一直以來都在婚禮中扮演著重要的角色。在求婚時，男孩手持花束單膝跪下，向女孩獻上他的真心與誓言。在婚禮會場上，新娘也會帶著捧花走上紅毯，接受大家的祝福。

新娘捧花的起源，主要來自西方國家，流傳至今已被人們賦予各種涵義。一說是帶有濃烈味道的香草與香料可以趨吉避凶，保護結婚的新人；另一說則是男子向心儀的女子表達愛意時，會摘下一把新鮮花束獻給心愛的女子，流傳至今演變成新娘捧花的形式。不論是古老的傳說或浪漫小故事，都是象徵幸福的美麗花束。

隨著婚紗攝影的進步，新娘捧花的用途也不僅僅在婚禮上亮相，也成為攝影時所搭配的配件元素。珠寶捧花，則是新娘捧花發展至今，加入了新的素材所製作出的新造型，其多元風格與亮麗材質，深深吸引了眾人的目光，同時也是兼具時尚與紀念性質的婚禮小物。

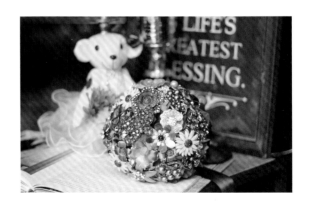

# 珠寶捧花的設計創意
## Creative Ideas of Jewelry bouquet

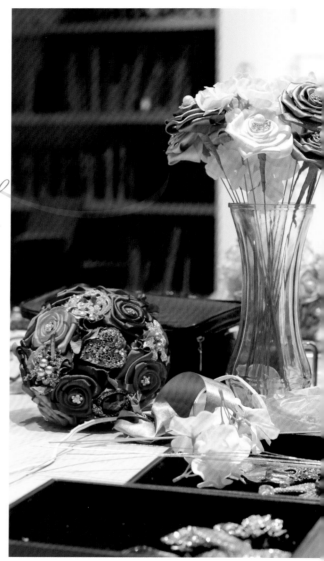

　　法國時裝設計大師Christian Dior曾說：花朵，是除了女性之外，上帝賜予這世界最美好的禮物。是的，確實如此，美麗的花朵可以帶給我們溫暖、喜悅、幸福；花朵的生命力還能給我們希望與未來的能量；每一位愛花人都能在花朵中得到快樂，也願與大家分享這份快樂。從自然的鮮花開始，花朵便擁有世界上最強最美的渲染力，我們都能看見每位持花者的臉上洋溢著喜悅的笑容，幸福不言而喻，花可謂是世界上最美好的事物。然而，花朵的神奇不只如此，還有更多待人發掘，耐人尋味的故事。

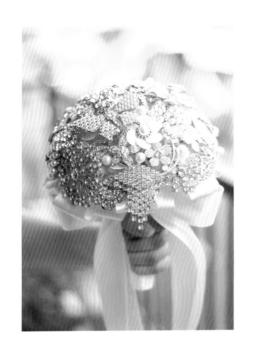

本書中，將提到關於「7種花的綻放姿態」——從自然的美好到我們都可以創造的華麗。由鮮花開始，我們會由淺入深的介紹花材與珠寶飾品的搭配概念，讓鮮花與華麗的飾品碰撞產生意想不到的美麗。此外，還有不凋花的使用，源自日本的花朵素材，具備色彩多樣與保存時效長的特性，應用在婚禮花束設計上，也是一種浪漫的選擇。再者是乾燥花的介紹，乾燥花具有成熟的美感，一種風華再現的獨特性，結合各式四季乾燥花材與胸針飾品，作出新形態的珠寶花束設計。

Brooch Bouquet，原意是指胸針製作的花束，婚禮上新娘所使用的捧花。藉由收集各式風姿綽約及具有紀念意涵的珠寶飾品，例如：家族的紀念胸針或首飾，製作成捧花的模樣，具有歷史感的飾品往往會帶有復古的風格。而本書中所設計的珠寶捧花，材料除了胸針飾品外，還可結合仿真花、緞帶花及其他你所意想不到的材質，不論是婚禮或致贈親友、居家裝飾皆可使用。

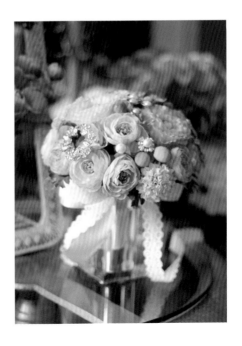

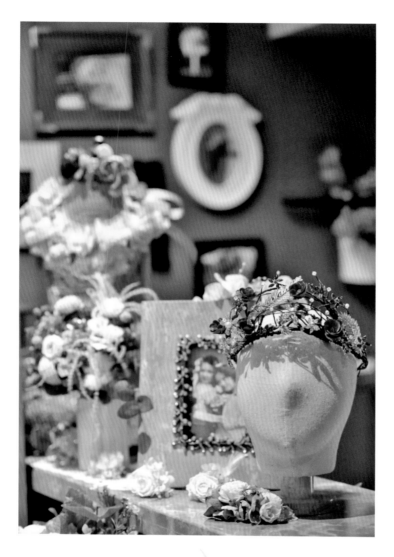

# 艾瑞兒的珠寶花園
## Ariel's bouquet

　　第一次走進高雄幸福川旁的這間屋子，便覺得這裡是可以實現夢想、打造幸福的地方，我想營造的是一個舒適的環境、一座美麗的小花園，給每位需要和喜愛珠寶花束的人們。店裡的每一樣擺飾、每一處細節到牆上的色彩，都是在我腦海中構思已久的藍圖。於是，在高雄這個有熱情陽光及海洋的城市，艾瑞兒珠寶捧花店就這麼誕生了。

接觸花藝創作是在11歲那年，放學回家後發現來訪的阿姨留了一罐禮物，透明瓶子裡裝滿了友禪紙摺的花朵，滿滿一罐絢麗色彩的花朵令人著迷，從此開啟了我對花的追尋與熱情。阿姨像是啟蒙導師般，帶領我認識各式手工花、仿真花、紙花……逛材料行變成放學後的行程，各式花藝資材也成為當時藏寶箱裡的寶貝。

花朵能使人感到幸福，而創作珠寶花束讓幸福的時刻成為永恆，走進艾瑞兒珠寶花園，是我的，也是大家的幸福隧道。集合各式媒材製作的珠寶花束，勾勒出每位新娘的幸福故事。每款捧花製作前，都會先找尋設計靈感、收集材料，描繪出設計藍圖，並賦予作品充滿詩意的故事。選擇品質極佳的水鑽飾品是很重要的，注意細節的展現也是必須的，因為我希望讓每位進來艾瑞兒捧花店的朋友，都能感受到作品中的細膩與真誠。

# 從自然到永恆的珠寶花束

# Nature to Eternity

花朵的樣貌千變萬化，

從鮮花到珠寶花飾都是不同的美麗風情。

我們從鮮花的美麗開始說起，

再談到花朵綻放後延續新生命的不凋花，

風華再現的乾燥花，如真似幻的仿真花，

以及如鑽石般永恆之美的全珠寶式花束。

50多款設計作品，描寫從自然到永恆的創意珠寶花束。

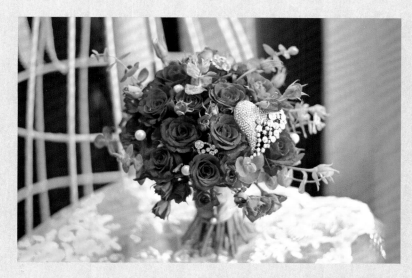

# 鮮花的美麗與珠寶
## *Natural & Sparkling Bouquet*

❧ 本章節所使用的花材皆為鮮花類 ❧

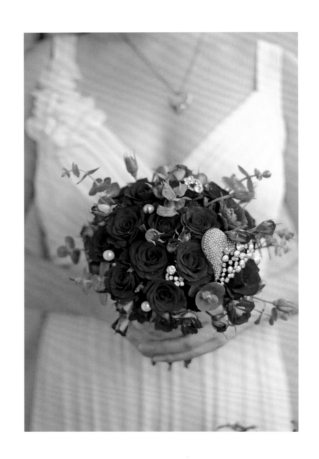

　　鮮花可說在自然界中唾手可得，也是製作花束時最主要的素材。我們可以在自己的庭園中或郊外，採集一把新鮮的小花草隨意綁成束，繫上蝴蝶結，就是一份美好而貼心的禮物。收到這份貼心小禮的朋友，只要將花束插入注水的花瓶後，不論是擺在陽光灑落的窗前，或家人齊聚用餐的餐桌上，就是一片美好的小風景，而這份美麗也能傳達給身邊的人們，與大家共享。

目前市面上常見的花束材料多為切花、切葉或切枝類。廣泛應用切花材如：各式玫瑰花、蘭花、康乃馨、繡球花與桔梗……這類的花朵可為花束的主角與贈花者（或持花者）表現出主要的意涵；葉材類的綠葉與主色系花材對應時，則具畫龍點睛之效。常見的葉材有：茉莉葉、尤加利葉、文竹（又名新娘草）等；而當成搭配性使用的枝材類，還可細分成點狀果實與線形、團形枝果材：如烏桕（又名薏仁果）、銀果、山防風、狗尾草、酸漿果、倒地鈴等不同種類。以上是一般常用的花材概略介紹，其實在製作鮮花花束時，只要善用以上三類素材，花葉枝材彼此交替穿插使用，再加上配色與設計主題，你我都可以輕鬆綁出美麗的鮮花花束。

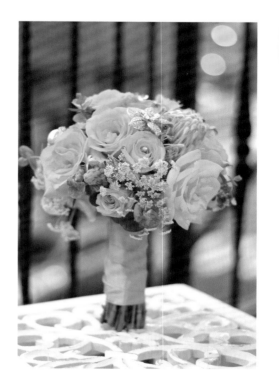

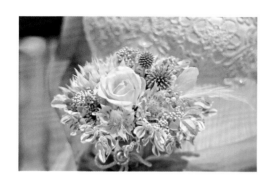

花朵的姿態千嬌百媚，花朵的一顰一笑都可以是手綁花束時想要呈現的重點。不過，在這個章節我們要作更多的變化，加入一些星星般的光芒，創造出更絢麗的線條。從簡單的設計開始著手，製作出適合生活裝飾、友誼禮物及婚禮捧花等作品。

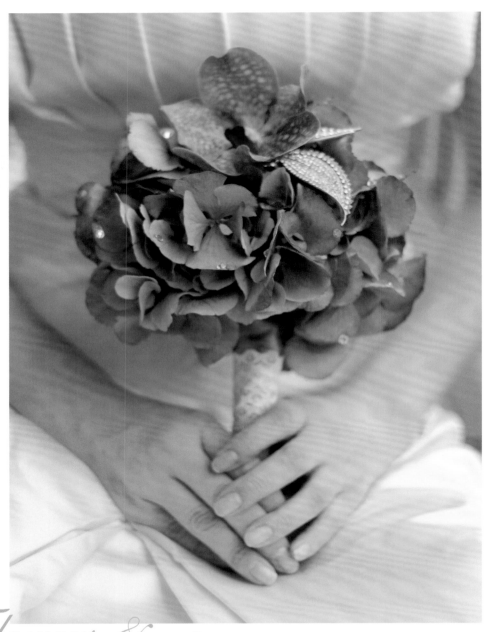

*Flowers & Jewelry*

# 花朵上的露珠 · 初露鋒芒的珠寶們

第一次綁鮮花花束，選擇從簡單的花材開始。示範款僅採用兩種素材：古典繡球花與巨輪蘭花，因此可以暫時不必考慮螺旋形組合法的規則，隨興紮起花束，完成你的鮮花與珠寶花束初體驗。

花瓣邊緣帶有古典藍色澤的綠繡球花，葉形較大略帶鋸齒狀，不論是與其他花材相互組成花束，或單枝插在玻璃瓶中都非常好看。這次選用了顏色相呼應的紫色巨輪蘭花作為搭配花材，以其為焦點花，取細長葉形胸針纏繞上鐵絲，配置在蘭花旁襯托其主體性。

葉形胸針的選擇上，使用鑲嵌水鑽的款式，會比金屬材質的效果更佳，水鑽可反射光澤讓胸口更為輕盈。最後妝點上水晶貼鑽，一顆顆閃耀迷人的水鑽像極了花朵上的露珠。

繡球花的種類繁多，有國產與進口種，葉瓣的形狀大小各異。進口的古典繡球花適合作為乾燥花，是常見的素材之一。當巨輪蘭花凋謝時不妨將繡球花取下，倒吊在通風良好的陽台自然風乾，再次利用，延續其觀賞週期。

裝飾素材／施華洛世奇水晶貼鑽 · 葉形胸針
使用花材／荷蘭進口古典繡球花 · 巨輪蘭花
包裝資材／緞帶 · 蕾絲

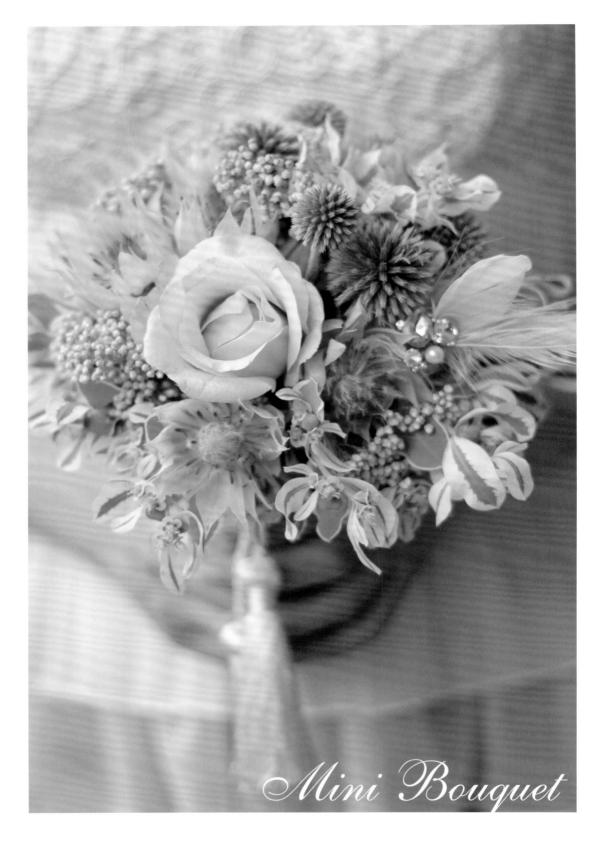

*Mini Bouquet*

# 集合小花草的迷你花束

帶些小花草回家,紮成簡單的花束,

點上一兩顆水鑽飾品,

放在玄關桌上,優雅地迎接回家的每一個人。

清爽優雅的花束,可為家中增添生氣。

除了使用珠寶飾品之外,

還加入了輕盈的白色羽毛。

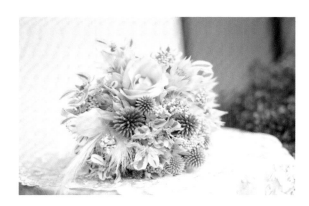

**裝飾素材／**羽毛 · 鑲鑽合金飾品
**使用花材／**鐵達尼玫瑰 · 米香花 · 新娘草 · 山防風 · 初雪草
**包裝資材／**緞帶 · 流蘇 · 珍珠飾品

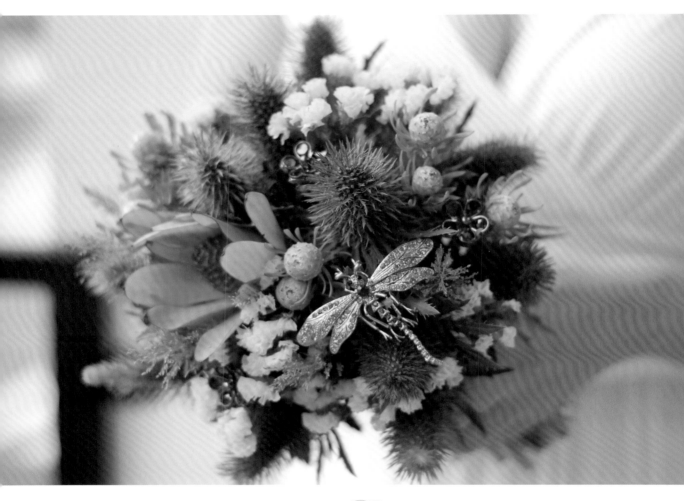

# Friendship Bouquet

裝飾素材／蜻蜓胸針 · 花形胸針
使用花材／黃金果 · 黃星辰 · 紫薊 · 咪咪草
包裝資材／緞帶 · 蕾絲

# 友誼花束・帶給好久不見的你

秋天的紫薊顏色很飽和，
散發出田園自然感的紫色配上黃星辰花，真是合適極了，
點點的星辰花，就像飛舞在花上的蝴蝶般繽紛，
古銅色的蜻蜓顯得格外活潑靈動。

午後，不妨帶著花束去探望久違的朋友們，
一起享受這場昆蟲奏鳴曲。
幾乎四季皆產的星辰花，有紫、粉、白、黃等色，
其中黃星辰與白星辰較為少見。
而紫薊是一種很好發揮的花材，針狀花朵給人堅毅的感覺。
兩種花材都可自然風乾成為乾燥素材，
延續性應用再製為乾燥花束。

（參閱 P.40：風華再現的美麗 ——乾燥花珠寶花束）

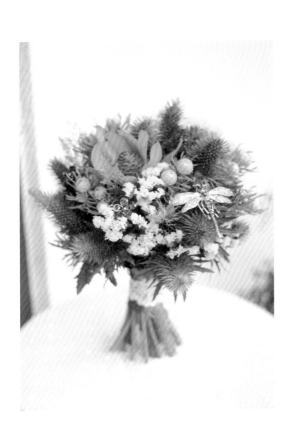

# 金黃色的禮讚

金黃玫瑰是花束設計中少見的素材，
黃玫瑰的亮麗與成熟風采，相當適合配上珠寶飾品，
可以選擇一些金色鑲嵌水鑽的胸針，
或復古風情的橢圓半面珠耳環，
都可以帶出整體花束的高雅質感，
非常適合贈與雙親表達敬意與謝意之用。

除了黃色玫瑰呈現出的高雅感之外，
線條優美的海芋也是重點之一，
使用相同的黃色系更有一體感，
再利用蕾絲花的白色加強色彩層次，
伯利恆之星則增添了整體花束的生動感。

**裝飾素材**／金屬花飾 · 亮片花 · 抓鑽 · 珍珠飾品
**使用花材**／黃玫瑰 · 圓葉尤加利 · 蕾絲花
　　　　　　伯利恆之星 · 針墊花 · 黃海芋
**包裝資材**／緞帶

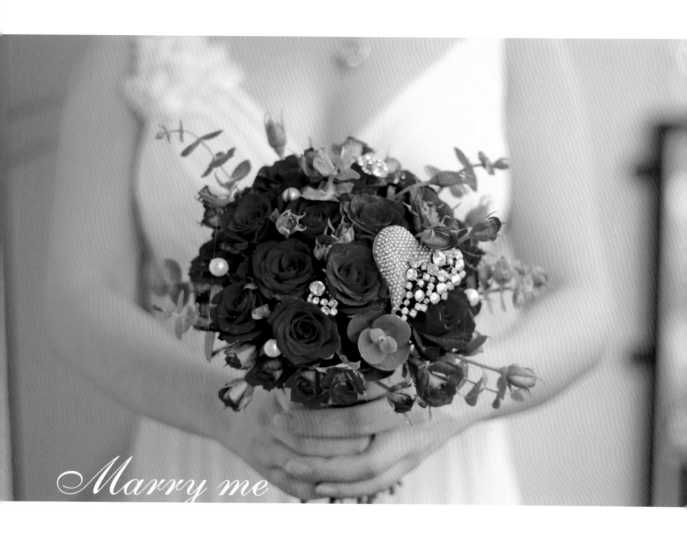

*Marry me*

裝飾素材／珍珠 · 水鑽胸針 · 合金水鑽飾品
使用花材／紅玫瑰 · 圓葉尤加利 · 迷你玫瑰
包裝資材／緞帶 · 珠針

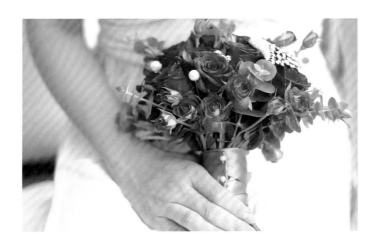

# Would you marry me ?

自古以來，玫瑰一直被認為是愛情的象徵，

紅玫瑰的濃郁色彩令人愛不釋手。

無論是生活花藝、感恩花束，還是婚禮上的新娘捧花、會場布置，

都常見到紅玫瑰的蹤影，尤其在求婚場合上更是重要的主角之一。

這裡使用兩種同屬薔薇科的花材，花朵大小與顏色各不相同，

玫瑰在新娘捧花中是最頻繁出現的花種，因其具有愛情堅貞的象徵，

濃郁的紅玫瑰配上精緻的桃色迷你玫瑰，色調豐富又顯層次。

以求婚或婚禮為主題的花束，配上愛心水鑽胸針，

大聲地說出：我願意！

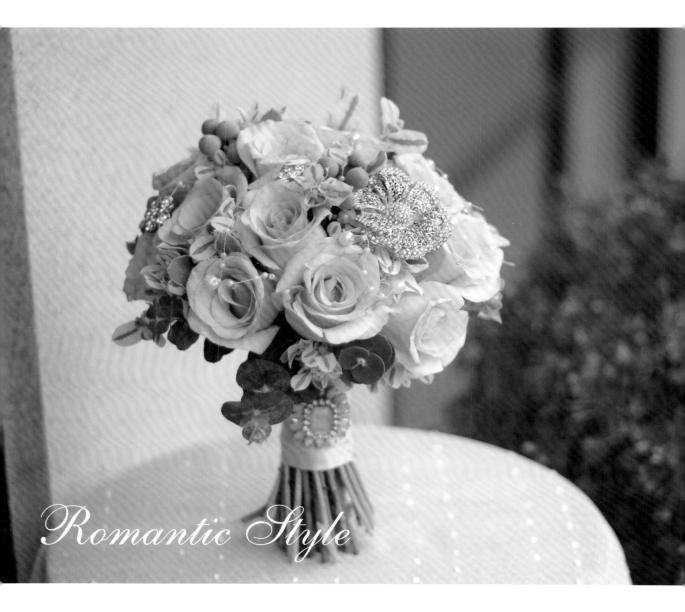

*Romantic Style*

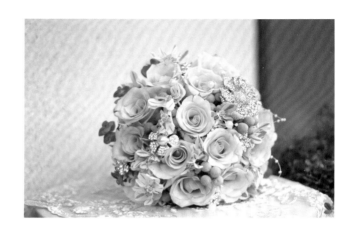

# 幸福花嫁・女孩們憧憬的浪漫風情

以粉嫩的鐵達尼玫瑰紮出

很適合在婚禮中使用的新娘捧花,

穿插相同花形的水鑽胸針與其他小鑽飾品,

花束更顯得閃閃動人。

玫瑰花色微帶著牛奶色,

柔軟的令人想咬一口,

配上白色初雪草,

營造出令人難以抵擋的浪漫風情。

**裝飾素材**／合金水鑽飾品 ・ 花形胸針 ・ 珍珠串
**使用花材**／鐵達尼玫瑰 ・ 圓葉尤加利 ・ 初雪草
**包裝資材**／緞帶 ・ 寶石飾品

# 花朵的永生概念——不凋花珠寶花束
## *Preserved Flower Bouquet*

Preserved Flowers 是可持久保存
不會凋謝的花材，一般稱為不凋
花，或名永生花、恆星花，是法國
發明並由日本發揚光大的新形態花
藝素材。將新鮮的花材採收後，進
行脫水，讓花朵吸收保存液令其水
分與藥水完全交換，鮮花內的水分
改變成油脂，最後進行乾燥。不凋
花的柔嫩觸感像極真花的模樣，原
本的色澤經過脫色再染色後，具有
比鮮花更多樣的豐富花色。

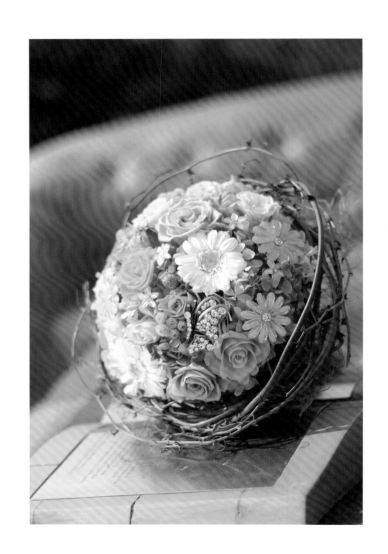

不凋花的保存期約為 1 至 3 年，乾燥的環境是最好的保存法，要避免放置於陽光直射或潮濕的地方。隨著時間的轉移，花朵的顏色會逐漸變淡變淺。處理過的不凋花朵通常都已去枝僅剩花頭，需要接上鐵絲才能製作花束，繡球花則是分枝後整理成束，而單片狀的葉材需要串上鐵絲令其固定，其他葉材類與保有花莖的素材則可直接使用。

　　色彩多樣與可長期存放，是不凋花最大的特點，使它逐漸成為花藝界新寵。這個章節，我們將介紹使用不凋花材搭配珠寶花束的變化，將不凋花與鮮花、乾燥花、人造花交替使用，將可創造出更多元的設計作品。

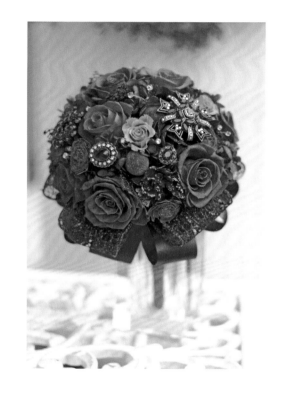

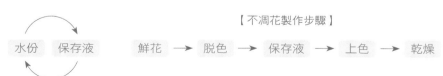

【不凋花製作步驟】

水份　保存液　　鮮花 → 脫色 → 保存液 → 上色 → 乾燥

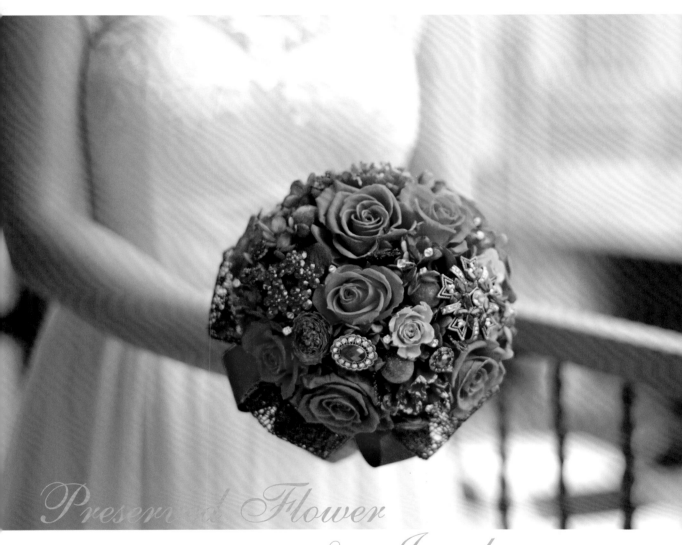

*Preserved Flower*

*& Jewelry*

装飾素材／合金水鑽飾品 · 寶石戒指 · 水晶珠 · 珍珠
使用花材／玫瑰 · 漸層康乃馨 · 繡球花 · 人造果實
包裝資材／緞帶 · 網狀亮片緞帶

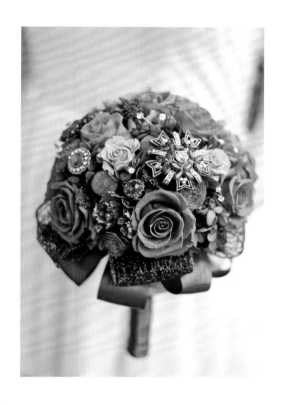

## 華麗變身·妝點珠寶的不凋花束

第一次以不凋花製作珠寶花束,

若想呈現不凋花的自然感,

卻又害怕閃亮的珠寶飾品搶過花朵風采,

可以選擇與花朵相同色系的水鑽飾品來搭配。

設計時就大膽地運用不凋花的豐富色彩吧!

從淡粉色到深紅色的玫瑰;

散發光澤感的繡球花及豔紅的康乃馨,

製作出一束華麗感十足的不凋珠寶花束。

選擇數種深淺不同的紅色系玫瑰,

編織華麗浪漫的氣息,

讓紅玫瑰歌詠出醉人的法國香頌。

# Pink Party

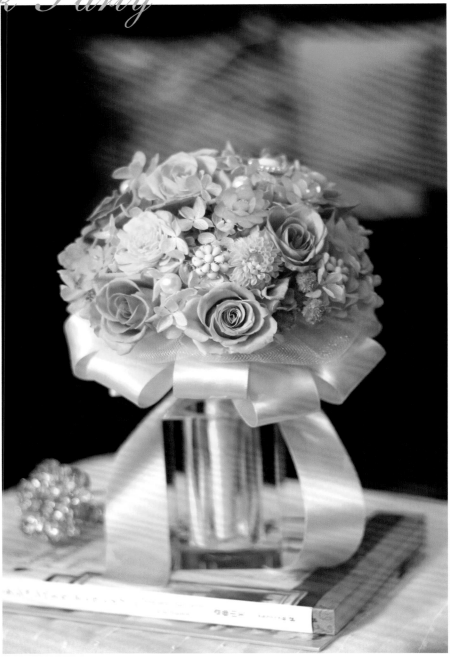

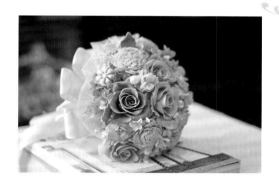

# 粉紅公主派對

棉花糖般的花束

很適合公主般甜美的女孩們。

獻給親愛的好姊妹當作生日禮,

將會是美好的祝福與回憶。

粉紅系的不凋花玫瑰有眾多選擇,

記得選些尺寸與花色不同的花朵作搭配。

配花類的素材也很重要,

利用白色的繡球花帶出豐富感,

加點色彩柔和的銀葉菊延伸線條,

點狀的小紫菊與太陽玫瑰也都很不錯。

製作淡雅的花束時,

選擇色彩柔和的壓克力材質飾品,

會比水鑽型的飾品更好運用。

點綴上花朵造型的珠寶飾品與奶油色珍珠,

包裝則多點巧思,加上網紗裝飾。

這樣一束粉紅色系的不凋珠寶花束,

即使當作擺飾也相當有氣氛。

---

**裝飾素材**／壓克力花飾 · 珍珠

**使用花材**／玫瑰 · 太陽玫瑰 · 繡球花 ·
　　　　　　乒乓菊 · 銀葉菊 · 小紫菊

**包裝資材**／緞帶 · 網紗

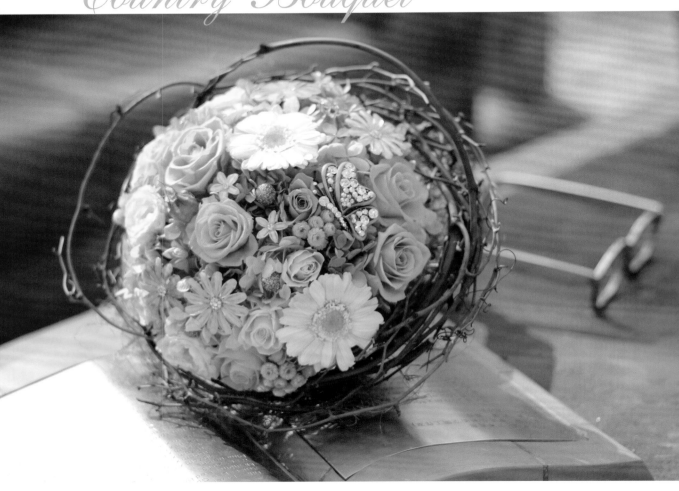

裝飾素材／壓克力花飾 ・ 鑽鑲嵌蝴蝶胸針
使用花材／玫瑰 ・ 繡球花 ・ 小菊 ・ 黃薔薇 ・
　　　　　非洲菊 ・ 黑種草（乾燥花）・ 小金果（人造花）
包裝資材／印花緞帶 ・ 苧麻 ・ 樹藤

# 自然鄉村風格花束

非洲菊是一種很好運用的素材，當它是鮮花時色彩多樣，也是市場上相當暢銷的花種之一；而製成不凋花後，白色非洲菊顏色格外淡雅，嫩黃色的花心非常好看，有別於鮮花種的黑色或咖啡色。

想要製作自然系田園風格的作品時，可收集顏色較清新的珠寶飾品，像是花朵類的菊花或五瓣花，花心鑲鑽的感覺與非洲菊相互呼應，還可增加些許人造果實及葉材。

不凋花材的選擇上，有田園感的薔薇、可愛的小菊也是極佳的配材，再加點乾燥的進口黑種草，彼此顏色相襯，最後別忘了添隻誤闖花叢的蝴蝶（水鑽胸針）。

這是一束色彩與用材都較繽紛的不凋花束，利用各類不凋花、乾燥花及人造花材，選擇色調調和的材料，讓彼此都能相得益彰。

# 風華再現的美麗——乾燥花珠寶花束
## *Dried Flower Bouquet*

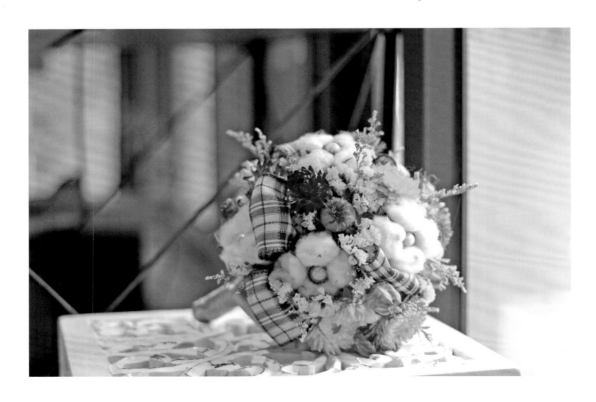

鮮花製成的乾燥花材，有說不出的迷人姿態。部分乾燥後的花材會改變形狀與色彩，部分則是保持原來豔麗的樣子，好似施過神祕魔法一般。乾燥花材製作方式略分為：天然風乾花材、進口花材與後加工花材。許多鮮花材均可進行天然風乾，將花材稍作整理，去除不必要的葉子尖刺等，高掛在通風良好與乾燥之處，大約兩周後即可完成。試試看收集多種花材，來場優雅的乾燥實驗吧！

花市中有許多進口類的素材，例如：棉花、紫薊、陀螺陽光、銀果、古典繡球花、黑種草等。若是鮮花類切花可自行天然乾燥，其餘大部分則是機器加工後進口的商品。加工後花材指的是將天然素材乾燥後，再進行人工後製加工，像是木片花、玉米花等。使用機器乾燥的花材與自然乾燥相比，前者在色澤上保持的較好，也可加工染色，增加變化性。

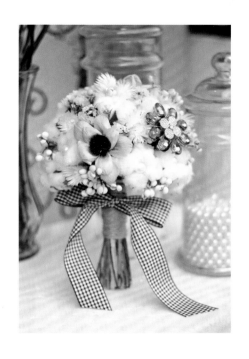

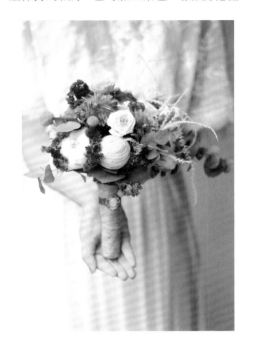

在天然乾燥的過程中，花材會散發出一些自然迷人的香氣，每天觀察它們的變化也甚為有趣。其中，紫薊是我最鍾愛使用的花材之一，進口切花類的紫薊可自行天然乾燥，紫色花朵在風乾後色彩更具深度，堅毅又多刺的花朵像是無限呢喃著的小詩篇。

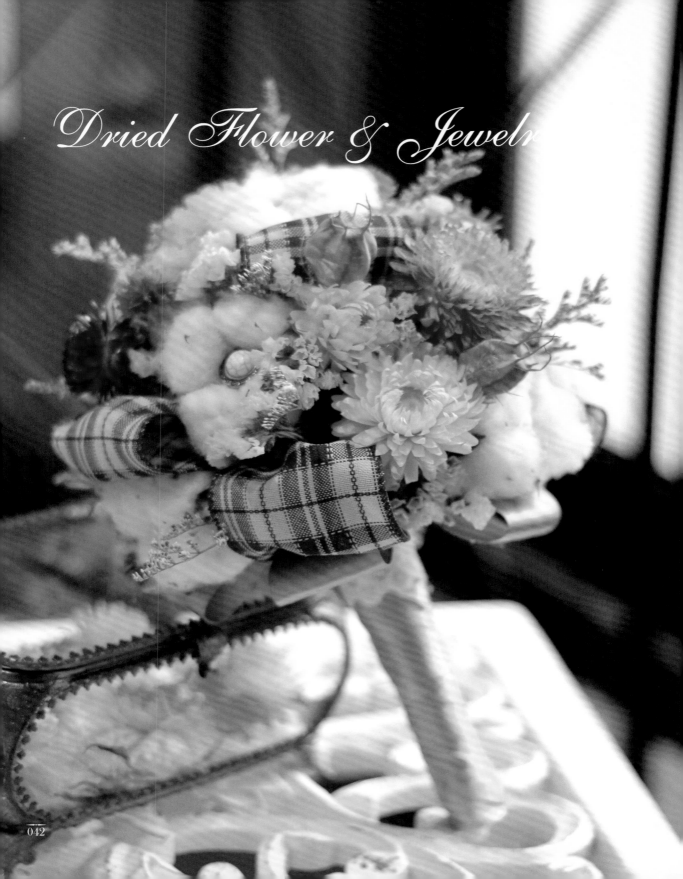

Dried Flower & Jewelry

# 乾燥花與珠寶的第一次接觸

暖呼呼的棉花好適合微涼的季節，蓬鬆的觸感好真實自然。成熟後的棉花果實裂開成花朵的形狀，在中央貼上奶油色珍珠與簡單珠寶，就真的變身成為白色花朵了！

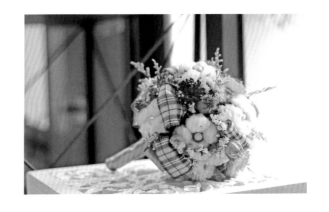

選擇粉色的麥桿菊與星辰花作為配花，白白粉粉的色調很甜美，加些鵝黃色的麥桿菊與淡紫色卡斯比亞，花朵間再襯些格紋編織緞帶、金色的編織緞帶，這是女孩們都會喜愛的簡單設計。珠寶、緞帶、乾燥花開始醞釀出不一樣的風情。

**裝飾素材／**珍珠 · 合金飾品
　　　　　格紋緞帶
**使用花材／**棉花 · 卡斯比亞
　　　　　星辰花 · 黑種草
　　　　　麥桿菊 · 杞花
**包裝資材／**緞帶

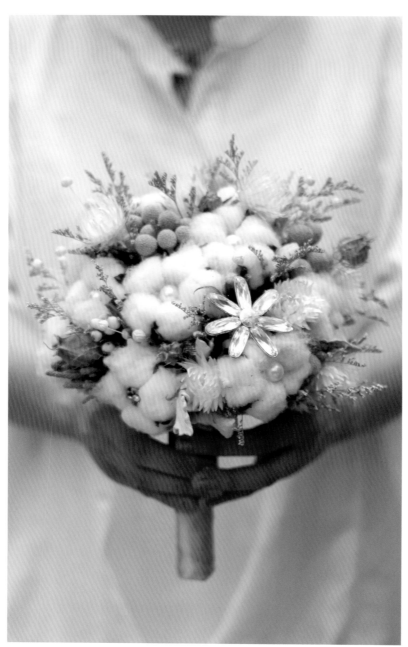

*Flower of Wish*

# 雪地裡開出的希望之花．
## 華麗飾品應用

　　嘗試過加入珍珠元素的乾燥花束之後，還可以再多點什麼呢？

　　收到花商寄來棉花枝的那天，看著那些棉花，覺得好似一團團白淨的雪球在樹枝上，令人回憶起某個冬天的上海街頭，當時氣候仍是嚴寒，在一片白皚皚的雪地中瞥見一朵探頭的小花，那畫面微小但卻饒富意境。

　　棉花很適合作為這故事的主角，找了同為白色的旱雪蓮與銀葉菊當作配材。毬果狀的臨花好似雪地裡含苞待放的花朵，淺淺棕色的黑種草增加大地色層次；花形珠寶飾品則代表著極具生命力，在雪地裡閃著璀璨的希望光芒。

　　進階版的乾燥花束，以棉花為主角，色系是雪白的；搭配上璀璨的珠寶花飾，就像雪地裡開出的希望之花。

裝飾素材／珍珠　・　花形水鑽胸針
　　　　　　合金水鑽飾品
使用花材／黑種草　・　棉花
　　　　　　旱雪蓮　・　卡斯比亞
　　　　　　臨花　・　銀果　・　銀葉菊
包裝資材／緞帶

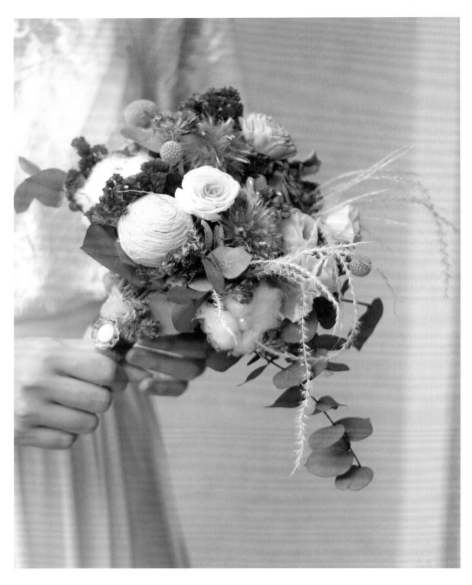

*Feather Bouquet*

# 漫步林野·
## 你被吹拂的髮絲如羽毛般輕柔

記得那是一個帶著孩子在山谷間奔跑的午後,有花、有草、有被風吹拂輕柔飄揚的髮絲。漫步林野間,隨風而來的清雅花香撲鼻,還有那一片片芬芳的花朵散落在林間的小路上,花束的設計就以這大地色彩為主題吧!

以乾燥的陽光陀螺與棕色的不凋尤加利葉為基底,加點乾燥草球與棉花,主要搭配的花材為紫色星辰與粉色不凋玫瑰,象徵著山林間的繽紛花朵們。點綴性的金杖球是黃色的,些許的黃適合與紫色當作對比,增加豐富感。

花束的表現形式上,刻意強調一些尤加利葉延伸的線條,以及被風吹拂便會輕輕散開的芒草,就像是在訴說著,在午後的微風吹拂下,會輕輕飄揚的髮絲。最後,選擇一些金色系的金屬飾品,可與大地色調作為呼應,珠光感的花形飾品也很不錯,彷彿林野間優雅綻放的美麗。

**裝飾素材**／珍珠 · 合金水鑽飾品
**使用花材**／金杖球 · 乾燥草球 · 棉花
　　　　　　旱雪蓮 · 芒草 · 陽光陀螺 ·
　　　　　　木玫瑰 · 尤加利葉(不凋葉材)
　　　　　　玫瑰(不凋花材)
**包裝資材**／緞帶 · 麻繩

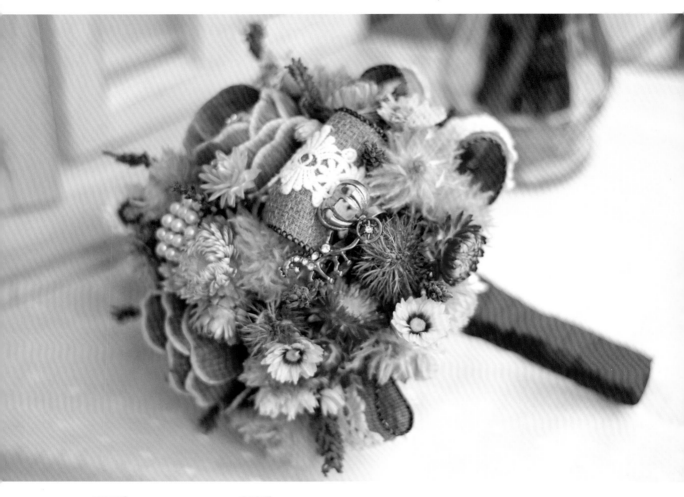

*Fairy Tales*

装飾素材／珍珠胸針 · 馬車戒指 · 合金飾品 ·
　　　　蕾絲 · 編織緞帶
使用花材／麥桿菊 · 毛筆花 · 羅丹斯菊 ·
　　　　木片花 · 薰衣草 · 紫薊
包裝資材／緞帶 · 蕾絲

# 童話般的花束

　　故事裡的公主總是期盼王子乘著馬車來接她，現實中的新娘們也是，渴望有一場如童話般的浪漫婚禮，並配合婚禮主題設計乾燥花束。粉色麥桿菊與羅丹絲菊點出童話感的色調，充滿搭配性的紫薊與薰衣草一同呈現出夢幻的粉紫色系。

　　這裡使用到了特殊的木片花作為主角，將珍珠胸針置入木片花內當作花心使用，是另種變化方式，最後點綴上馬車飾品就完成了。

　　利用蕾絲與編織緞帶穿插在花材間，增加花束豐富感，花紋蕾絲也可營造出浪漫的情懷。

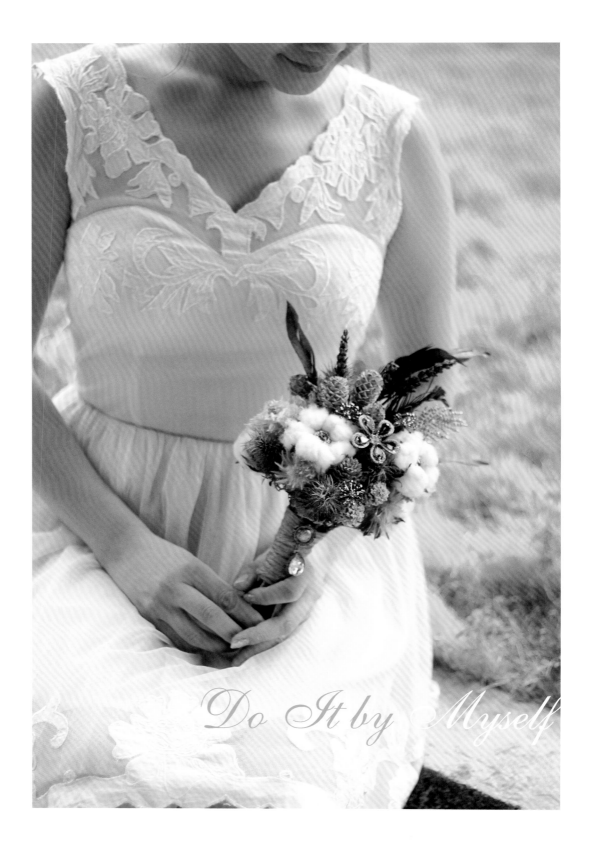

Do It by Myself

# 親手 DIY 的心意・天然乾燥花材

開始你的乾燥花實驗了嗎？星辰花、紫薊、玫瑰與古典玫瑰花，都是已知可乾燥的素材，有些花材可取自你原先綁過的鮮花花束，或將朋友致贈的花束作充分的再利用。

這束花其中的紫薊便是我們實驗後的乾燥花，乾燥後的紫薊顏色變得更加沉靜，淺棕色的松果帶有一種自然的原野風情，果實綻裂開來的線條是粗獷的，配上同色系的毛筆花與陽光陀螺極富荒野感。

飾品的選配上，採用與花材色系、羽毛及花形相呼應，放射狀金屬台尖端嵌著黑色水鑽，寶藍色金邊花飾是焦點，一只華麗金色鑲鑽羽毛潛藏其中。花莖部分整齊剪好，以細麻繩仔細纏繞，最後貼上垂墜水滴鑽裝飾，展現出一場華麗與原野的冒險。花束中特別使用了藍色薰衣草，主要作為線條延伸與配色之用，薰衣草的香氣味也能花束增添自然感。

**裝飾素材／**羽毛 ・ 合金水鑽飾品
**使用花材／**毛筆花 ・ 紫薊 ・ 松果
　　　　　　棉花 ・ 陽光陀螺
　　　　　　薰衣草
**包裝資材／**麻繩

A pleasant surprise

# 樂趣 · 自然的小驚喜

　秋天是美麗的季節，滿山的魔力金粉染黃了花草樹木，也催熟了野地裡的果實，這個時節上山，可隨處發現自然界給你的小驚喜。

　由綠轉紅的倒地鈴是野地裡常見的植物，採一把帶回家乾燥，乾燥後的色澤漸漸由綠轉黃，像極了銅鈴。同樣在這個季節成熟的月桃果，很幸運的在山裡發現它的蹤跡，已經略乾的果實，微微迸裂開來露出黑色種子。還有掉落滿地的大花紫薇果實，這些都成為了創作的好素材。

　選擇古銅色的飾品會較適合秋天的主題，鑲嵌水鑽或珍珠的素材都很好看，配點增加色澤的黃色麥桿菊，讓秋天多添了點亮麗風采。

**裝飾素材**／花形鑲鑽胸針 · 合金飾品 · 寶石戒指
**使用花材**／法國橡果葉 · 麥桿菊 · 月桃 · 倒地鈴 · 大花紫薇果實
**包裝資材**／緞帶 · 雪紗帶 · 蕾絲

# 拍攝時增添氣氛的小道具

不論是人像攝影或新人婚紗拍攝，都強調個人獨特風格，新人們越來越在意背景的陳設、服裝造型與攝影道具的使用。

下次拍照的時候不妨試著紮束簡單的花束，配點輕巧的珠寶飾品，製作出自己喜愛的輕珠寶花束。製作乾燥花束時可加點不凋花材，像是黃色的星辰花，便很適合搭配嫩黃色的薔薇不凋花。

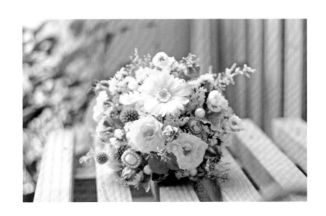

**裝飾素材**／樹脂飾品 · 珍珠 · 仿真葉材
**使用花材**／星辰花 · 卡斯比亞 · 黑種草 · 圓葉尤加利
　　　　　　非洲菊（不凋花）· 黃薔薇（不凋花）
**包裝資材**／印花緞帶

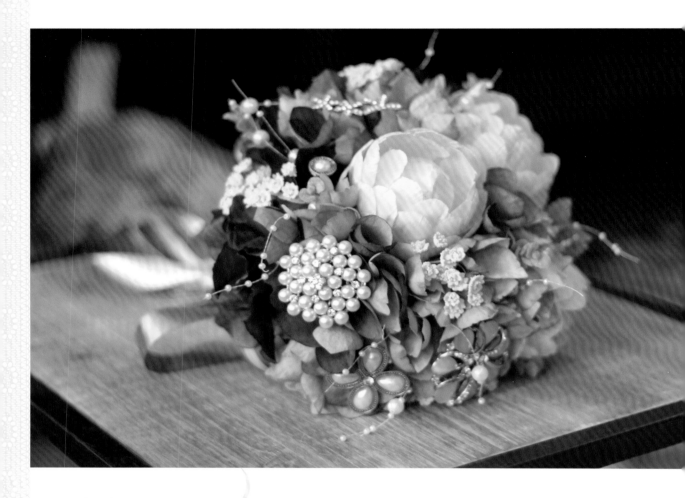

# 如真似幻的花們——仿真花珠寶花束
## Artificial Flowers

　　模擬鮮花型態利用各式材料製成的花朵，通稱為仿真花；另外還有仿真果實、樹枝、葉材、蔬果等。這些人造花材的特性是擬真的樣貌，耐久耐放的材質與豐富多樣化的種類，成為設計花束時極佳的運用素材。

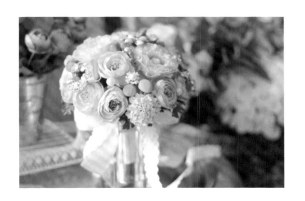
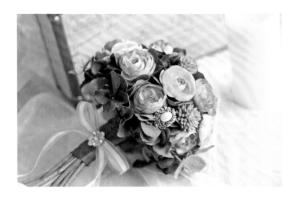

多數的仿真花為布面材質，利用加工燙壓呈現花瓣紋理；此外還有泡棉材質的素材，泡棉製作的花材有優點也有缺點，染色漂亮的泡棉花幾可亂真成品精美，過於假態的花材則不建議使用；其他像是有真實感的乳膠類與植絨類也皆為常見材料。

好的仿真花價格高昂，但是品質也相對可靠。以繡球花為例，從單枝 100 至 700 元皆有，其中造成差異的便是花材品質，好的花材成色會很自然，甚至如同鮮花般令人難辨真假。設計仿真花珠寶花束時，記得掌握擬真的原

則，選擇自然度高的人造花材，便可製作出精美的作品。

在仿真花束的單元裡，會有幾種不同花束與珠寶排列的變化，經典款的配置是蕾絲球菊花束的環狀繡球花與紅絲絨玫瑰的彎月形珠寶排列法，點狀分布可廣泛應用在各式花束的珠寶配置上，是最簡易的一種排列法。其他像是比例與曲線分割也適用於仿真花之外的花束款式，像是緞帶珠寶花束與全珠寶式花束。

【 珠寶與花束的排列法 】

環狀　　比例分割　　點狀分布　　曲線分割　　彎月形

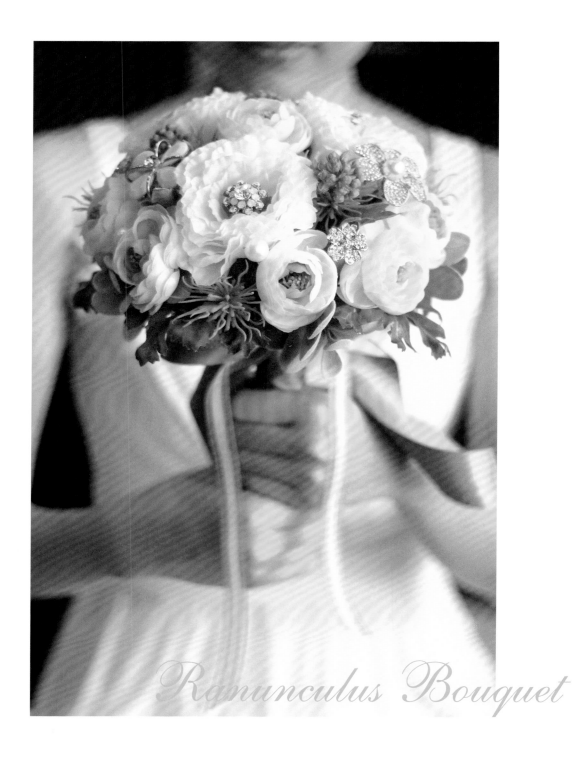

Ranunculus Bouquet

# 自然派風格·
## 歐式陸蓮珠寶花束

西方婚禮中常見自然派的新娘捧花，簡單
的配色與花材紮成束後，繫上緞帶與蝴蝶結，
並微微露出尾端的花莖，一抹清新自然感油
然而生。欲使用仿真花材營造出相同感覺，
首要的條件是選擇成色自然的花朵與葉材相
互搭配，接近自然感覺的花材才會更顯真實。

主花的大朵白色陸蓮材質為布面，花瓣經
過壓紋處理，表情自然，配花的小陸蓮束則
是顏色淡雅。要製作自然派的珠寶捧花，記
得選擇相同色系風格的珠寶飾品，過於豔麗
閃耀的飾品會使人難分主從。

露出花莖是呈現自然風的重要關鍵，如同
鮮花束一樣的包裝法會令人信以為真。善用
人造花材的色彩變化，可製作出一系列不同
色彩的花束作品。

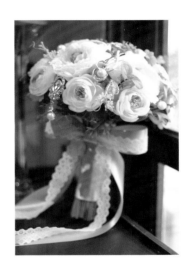

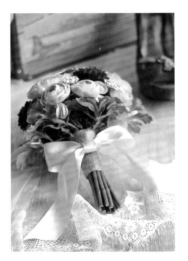

**裝飾素材**／珠寶胸針 · 合金水鑽飾品 · 珍珠
**使用花材**／大陸蓮（白 · 粉）· 小陸蓮（古典米 · 白綠
　　　　　　橘黃 · 粉紫）· 陸蓮葉 · 茴香 · 珊瑚草
　　　　　　翡翠木 · 長壽花
**包裝資材**／緞帶 · 雙緞雪紗帶 · 麻繩

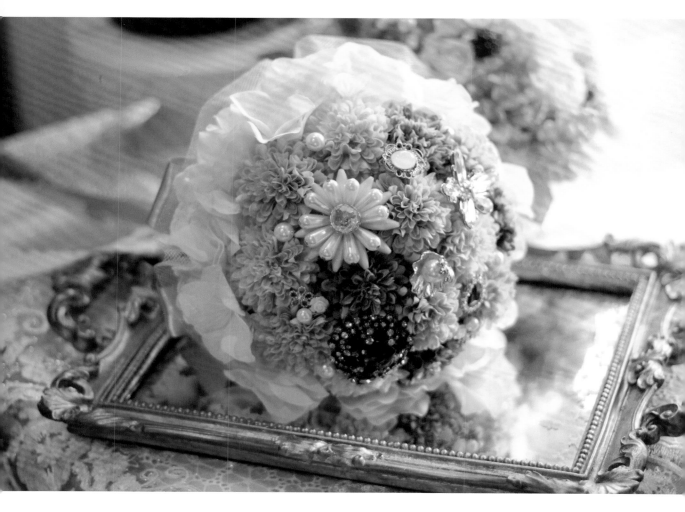

# Chrysanthemum Bouquet

# 經典蕾絲球菊珠寶花束

　　不同主題的花束呈現，除了選材外，排列設計與包裝方式也是重點；花朵可透過排列位置，表現不同個性與風情。以多層次的包裝法增添花束的豐富度。

　　採用環狀排列法的蕾絲球菊花束，密集排列的小球菊組成花底，包圍在花底外圈的是分枝後的小束繡球花，白色繡球像極了花束的裝飾領圈。接在繡球花領圈之後的是一層蕾絲與白色網紗的花束襯裙，襯裙下再依序黏上緞帶當作裝飾，多道工序的包裝法會為花束帶來精緻感。

　　複合媒材的珠寶花束，可以從中學習組合花朵、人造花修剪接枝技巧、捧花組成及裝飾方法。

装飾素材／珠寶胸針　·　合金水鑽飾品　·　玻璃珍珠
使用花材／球菊　·　繡球花
包裝資材／緞帶　·　網紗　·　蕾絲　·　雙緞雪紗帶

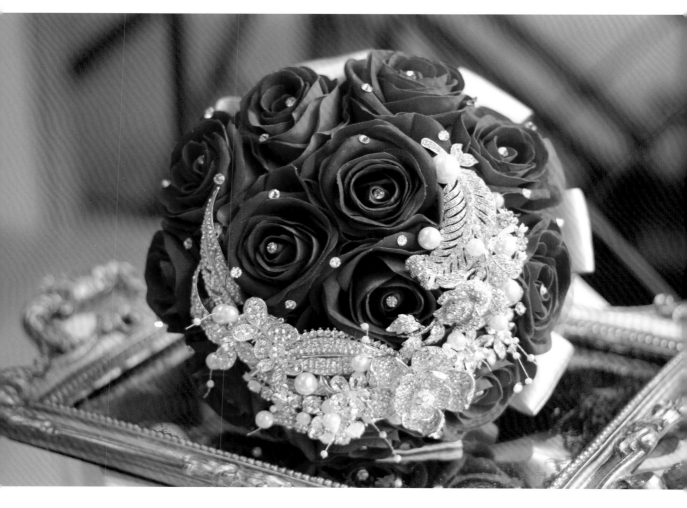

*Rose Bouquet*

# 紅絲絨玫瑰與彎月裝飾

　　市售的仿真玫瑰花材多樣，材質包含：布面、泡棉、緞帶、乳膠與植絨等，最常被使用的是布面玫瑰花，不論是瓶插或裝飾牆面都很好看。但是在製作花束時，植絨材質的玫瑰花為上選，色彩濃郁，近看也不失光彩。紅色玫瑰適合與銀色系的珠寶飾品搭配，最好選擇鑲嵌水鑽的款式，將飾品有造型感地堆疊排列成彎月形，也可穿插少部分珍珠飾品、或有動態感的白色珍珠串。紅絲絨玫瑰的好質感，只要簡單加點施華洛世奇水晶貼鑽，就顯得高雅。

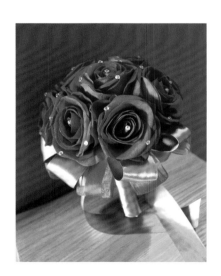

**裝飾素材**／珠寶胸針　·　玻璃珍珠　·　珍珠串　·　施華洛世奇貼鑽
**使用花材**／植絨玫瑰
**包裝資材**／緞帶　·　雙緞雪紗帶

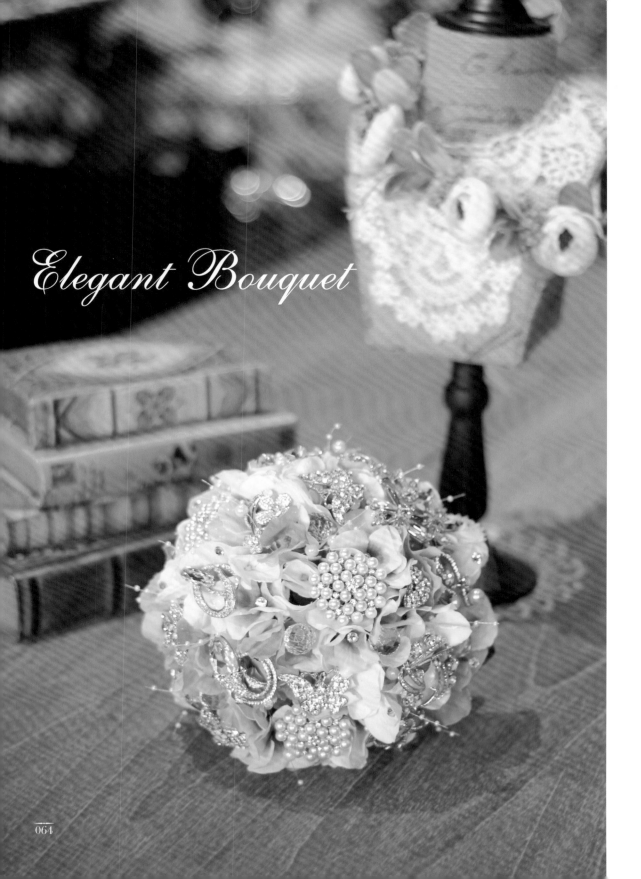

*Elegant Bouquet*

# 集合眾多的閃亮飾品 · 設計出屬於自己的優雅情懷

手綁人造花束和鮮花束兩者有些相異之處，人造花莖內通常會包裹鐵絲，因此可隨意彎曲線條作出許多不同的造型，花瓣也能修剪黏貼不易損傷，遇到較為沉重的珠寶飾品時，人造花材可撐起飾品重量。反之，鮮花材在配置珠寶時須考慮飾品與花朵間的關係，像是玫瑰花的花瓣容易因為手的觸摸或遭到鐵絲等的外力傷害，而失去美麗。

古典色調的進口人造繡球花，長枝帶葉單獨盆插也很適合。此款繡球花葉瓣染色自然有層次，邊緣呈鋸齒狀，與鮮花種樣貌類似。而小花瓣的人造繡球花，適合當作配花使用。

欲製作大量珠寶配合人造花材的珠寶花束時，繡球花是很好的選材，挑選顏色自然、葉瓣較大的花材使用。製作花束時可選擇多

色不同種的花材相互混合，堆疊出豐富的色彩層次感。這是適合搭配大型胸針的花束，挑選底台顏色是銀色或香檳色等與繡球花相襯的胸針，鑲嵌水晶或珍珠的款式皆可，能揀些施華洛士奇水晶製的飾品更好，令質感加分；再利用白色珠珍串表達柔軟浪漫的氣氛。

繡球花顏色可以任意變化，製作出不同風格的優雅情懷，點狀式的珠寶排列法，讓珠寶彷彿星辰般散落在花束上。而相同的設計方式，使用花器搭配作為桌花也很好看，讓花束的美麗分享給更多人們。

<div>

**裝飾素材**／施華洛世奇水晶胸針 · 合金水鑽飾品
玻璃珍珠 · 珍珠串 · 壓克力球
**使用花材**／古典繡球花
**包裝資材**／緞帶 · 雪紗帶

</div>

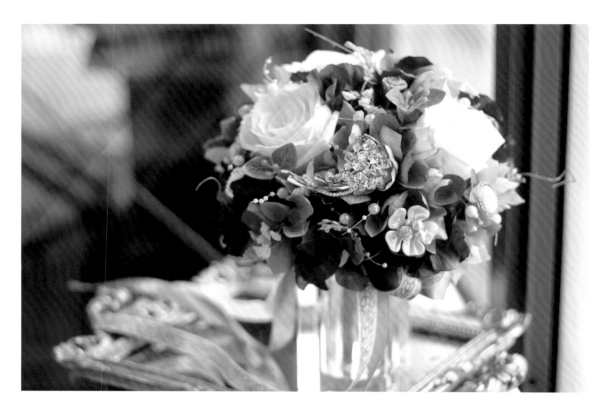

*Hydrangea*
*Bouquet*

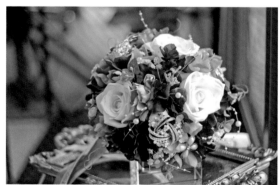

# 以古典繡球花為主題的珠寶花束

人造繡球花的種類多元，葉瓣形狀、顏色、花莖各不相同，仿真度高的繡球花乍看之下真假難辨，常有不知情的人們誤以為是鮮花。進口的人造繡球花，顏色樣極了乾燥的天然繡球花，漸層的色系就像上過水彩顏料一般。

製作古典復古的珠寶花束，不需要太多華麗的珠寶裝飾，選擇一些相同色系的古銅質感或銀色的胸針飾品即可。藍紫色系的繡球花適合搭配植絨的白色玫瑰花或粉色牡丹花，依照要呈現的主題，組合古典繡球花與其他配花，美麗而別具風格。可以多多嘗試組合各式人造花材，製作出如同新鮮花束般的質感。

**裝飾素材**／合金水鑽胸針　·　珍珠串　·　金屬花飾
**使用花材**／古典繡球花　·　各式人造花材　·　人造葉材
**包裝資材**／緞帶

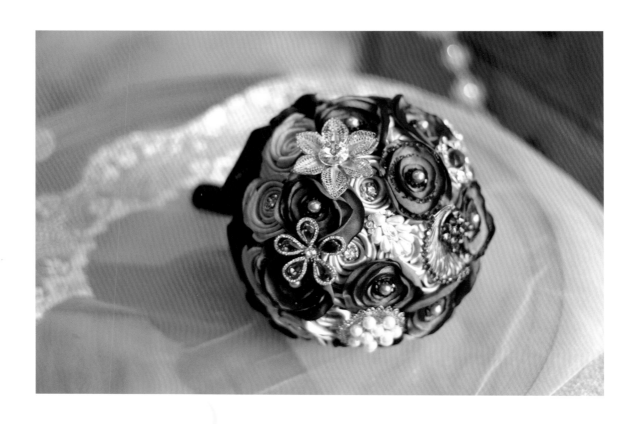

# 創造新的美麗姿態—— 緞帶花珠寶花束
## Ribbon Flowers

✤ 本章節所使用的花材皆為人造花類 ✤

　　在十七世紀的歐洲，時興華麗的衣著服飾，當時已有加入緞帶作為服裝設計材料的概念。演變至今，緞帶不僅是作為服裝副料使用，更成為日常生活的常備品，例如：禮品包裝、髮飾、綵球與包裝花束等用途。緞帶種類繁多，更具有各式材質與印花的設計，台灣有許多優良的緞帶製品作為外銷出口用，品質極佳，本章節中所使用的材料也是 100% 台灣製造。

製作緞帶型珠寶花束時，需要將緞帶花與鐵絲相互接合，形成一枝枝花材備用；部分作法是利用保麗龍球、麥克風海綿頭或繡球花為底，將緞帶花直接固定於保麗龍球或重疊於花材上。然而，不使用花托作基底的手綁花束，其特點在於可完全利用手感塑形，安排花朵與珠寶的配置，相對的難度也會較高。

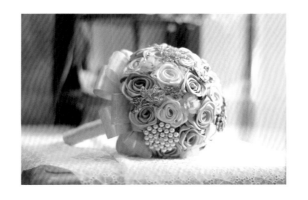

配色技巧是緞帶花最重要的一環，每種色彩都有其具備的色彩形象：灰色使人有穩重感、淺藍色帶來清涼感、粉橘色有可愛感等，善用色彩計畫將可讓作品準確表達情感。

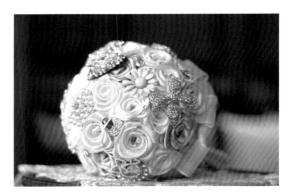

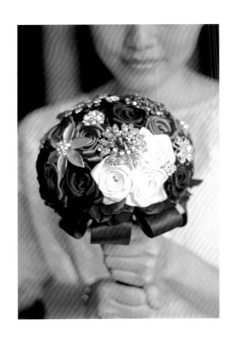

# 矚目的幸福時刻・*Happy Time*
## 適合婚禮的玫瑰珠寶花束

　　緞帶製作的玫瑰花，講求手感與圓潤，摺出細緻優美的玫瑰花是基本要素，玫瑰花型圓潤與否會影響花束整體感。可利用緞帶長度區分玫瑰花的大小，小玫瑰適合多重色彩混合，調配出各式可愛的、優雅的、華麗的、穩重的色彩，來適合持花者。婚禮常見的是童話般的浪漫風格，因此新娘們偏愛白、米、粉、紫等色彩搭配。

【色彩的感覺】

古典的　　　　　華麗的　　　　　清涼的　　　　　優雅的

自然的　　　　　可愛的　　　　　穩重的

　　玫瑰花與珠寶的配置法是點狀的，先規劃好玫瑰花的顏色再選擇珠寶飾品，讓珠寶是像星星般灑落在花朵上，白粉色調與蝴蝶結飾品會讓整體呈現可愛感。

　　添加紫色的花束更顯優雅，珠寶的選擇也可成熟些，鑲嵌水鑽與珍珠的飾品很適合。珠寶排列方式也可變化，S曲線的排列法為花束增添萬種風情。

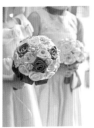

　　婚禮中常見到一雙小花童走在紅毯的最前端，他們稚嫩純真的臉龐也是婚禮上另一個令人注目的焦點。精巧尺寸的捧花非常適合他們嬌小可愛的身軀，使用緞帶製作的玫瑰珠寶捧花顏色多元，可搭配禮服與婚禮主題色系。

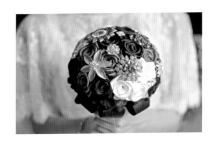

　　藍色屬於強烈的色彩形象，搭配白色玫瑰與銀灰色的胸針飾品，適合理性、沉穩風格的新娘使用。此種特殊色系，常見於婚紗攝影中，配合獨特的個性化新娘造型使用。

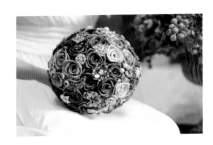

　　古典有品味的色調具有時代感，像輝煌的華麗莊園。飾品的選擇以金色或同色系搭配，晶瑩剔透的施華洛世奇綠水晶，閃爍著高雅感。

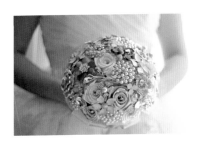

　　欲呈現奢華感，可將玫瑰花與飾品的比重進行調整。以珠寶為主、玫瑰花為輔，並且加入更多高質感水晶胸針的元素，展現光彩奪目感，玫瑰花在此刻成為帶出柔和色調的角色。

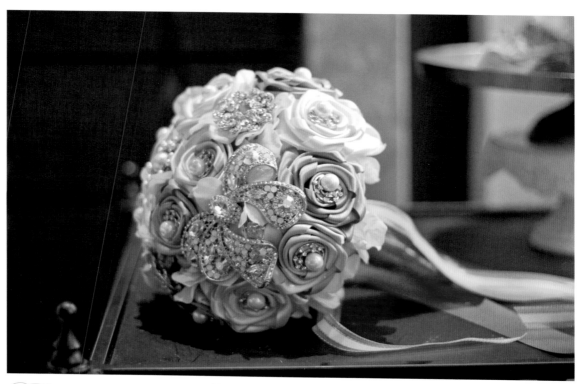

*Beautiful Corner*

飾品元素／施華洛世奇水鑽飾品
　　　　　合金水鑽飾品
　　　　　日本正白 K 底台
使用花材／布面人造繡球花
包裝資材／緞帶 · 雪紗帶

# 美麗‧在生活中的每個角落

　　將緞帶長度加長的玫瑰花，花型較大，花心部分鑲嵌精緻水鑽飾品，更顯華美，並加入人造繡球花材，展現花束空間層次。無論是當作珠寶花束或擺飾都很好看，可選擇一只優美的雕刻水晶花瓶，放入花束後，隨即變身美麗風景。大玫瑰製作的珠寶花束也可作多樣化配色，創造出屬於自己的風情萬種。

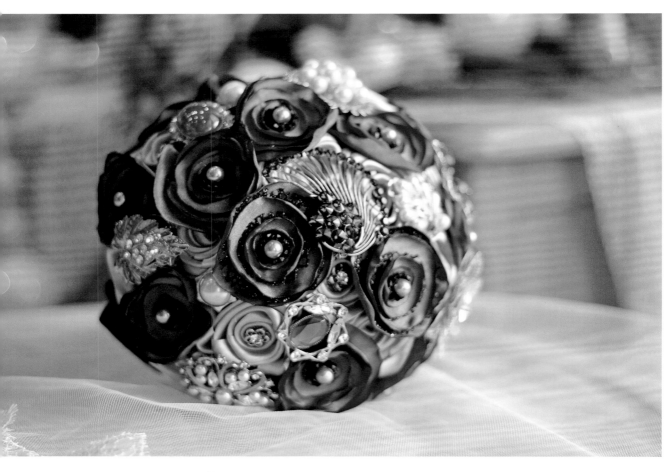

Haute Couture

# 手工剪裁・花束的高級訂製服

這是由陸蓮花引來的靈感發想，一片片疊起的圓瓣花，每一片花瓣都經過打版剪裁，像極了服裝製作的過程。描框裁切後的花瓣須以小火燒灼邊緣，製作出不規則邊緣後，將花瓣片片黏著。黏著的花瓣間也可疊入不同材質的蕾絲或色彩，製造深淺效果，再將細小的珠子串好當成一圈花蕊，最後點上玻璃珍珠花心，每個細節都在呈現精細的手工感。將有相同圓潤造型的小玫瑰花帶入，兩種花材令花束的面相更多元。

選擇大膽的寶藍色作為主花色彩，搭配金色與綠色珠寶，營造華麗復古感。飾品是母親或祖母年代的風格，有味道的線條與色彩，營造出別具風味的珠寶花束。

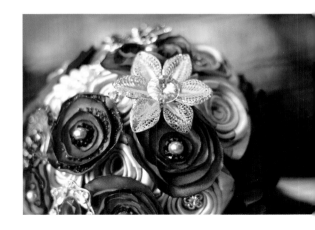

**飾品元素／**施華洛世奇水鑽飾品　·　合金水鑽飾品
　　　　　　銅片　·　玻璃珍珠
**包裝資材／**緞帶　·　珍珠水晶蕾絲花邊條

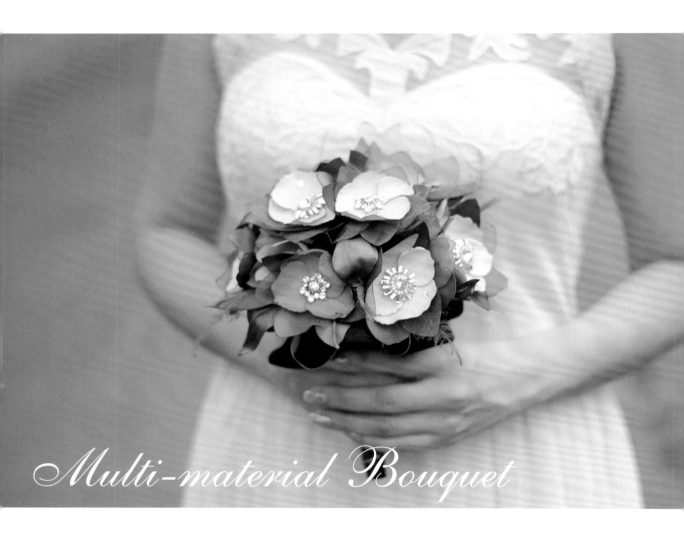

*Multi-material Bouquet*

# 結合異材質的緞帶花束

　　結合多項材質是一項好玩的遊戲，往往可以創造出令人意想不到的驚喜火花。同樣是手工裁剪的概念，利用緞帶與雪紗帶兩種不同材質，裁剪出花瓣與花葉。緞帶表現光澤，雪紗帶呈現柔和與穿透，再加上人造繡球花的花瓣與水鑽飾品組合成一枝完整的花朵。花朵間穿插緞帶剪裁的長葉，會更顯自然感。

　　完成的花束需要一些流動的線條消弭封閉感，加入乾燥過的綠色新娘草，柔軟細膩的感覺就很合適。使用緞帶的好處是：配色可相當多元化。建議製作此款花束時，找些成色自然的復古或古典色調人造花材輔助，及水鑽質感佳的飾品，讓花束每一處細節皆顯露上選品味。

**飾品元素**／合金水鑽
**包裝資材**／金邊雪紗緞帶
**使用花材**／布面人造繡球花 · 新娘草（乾燥花）

# 鑽石般的永恆之美 —— 全珠寶式花束
## *Jewelry Bouquet*

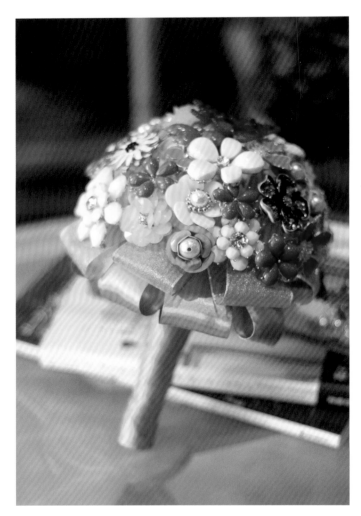

「Brooch Bouquet」胸針捧花便是我們所說的全珠寶式花束，或又稱「Jewelry Bouquets」珠寶捧花，兩種說法皆可通用。花束的材料從名字便能得知，意指使用胸針或珠寶等素材製作的花束，除了胸針材料外，我們可用的飾品還包括耳環、戒指、項鍊、髮飾……等各式鑲有水鑽或珍珠與其他素材的飾品，因此珠寶花束會是較貼切的說法。本章節皆採用珠寶花束的名稱來統稱。因花束涵蓋的範圍較為廣闊，可以是致贈親友或父母的禮物，若屬於新娘用的，我們可稱之為婚禮珠寶捧花。

而全珠寶式花束的特點在於：組成這些各式統稱為「珠寶飾品」的素材集結而成的花束作品。每一顆珠寶飾品就如同一朵朵鮮花般千姿

百態，擁有各自不同的臉龐。花朵會表達意
涵，珠寶花束也會，它可以說故事、紀錄值得
留念的事情、還有表達更深層的心意。

　　這個單元會介紹由不同設計方向製作的珠
寶花束，有作出色彩變化的設計，使用特殊
材料的花束，蘊含故事的花束，以及設計的
靈感來源。一束全珠寶花束的設計，除了運
用各種飾品外，還利用到布面人造花作為襯
底，人造花瓣的顏色可以填補珠寶間彼此相
鄰的空隙。包裝材也是重要的一環，依花束
的主題呈現選用材質，像是絲緞感的緞帶或
透明輕盈的絲帶，觸感如新娘禮服的網紗及
各式緞帶材料。飾品、人造花、包裝材彼此
相輔相成，如此便能作出完美的作品。

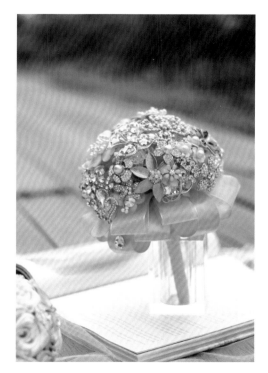

# 從顏色開始著手的設計 · 銀白色系珠寶花束
## White Jewelry Bouquet

珠寶式花束，顏色可以繽紛，也可以清新淡雅，就像替花束上色般，隨構思調配色彩，從基礎的單色至多層次的混色，一層一層盡情的為珠寶花束揮灑畫筆。

首先，我們先從銀白色系的花束下手，探討單一色調的配置法。單色調的捧花在飾品配色上比較容易著手，製作前先設定需要的色調，並篩選適當的胸針飾品。

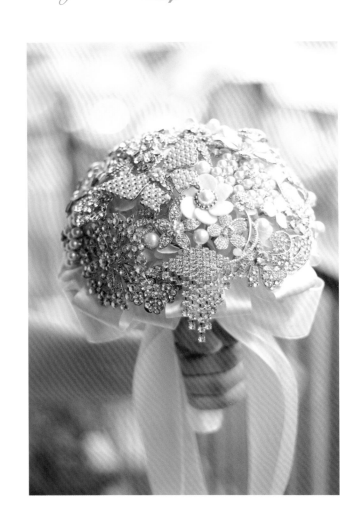

顏色調配可以從白為基準出發，上下發展具有深淺的白色（0%至100%的白色），這是指色彩的明度；而左右置入相近色元素（銀、灰、金、米、香檳色等），在說明色相的配色。讓色彩調配可以從明度與色相切入，使得白色不僅僅是白色，還有更豐富的層次。作好色彩計畫後，依照這個色彩原則購入飾品，便可避免發生採購過多不必要材料的情況，或者準備材料時毫無頭緒的狀況了。

何謂由深至淺的白色呢？轉化在飾品的選材上，我們可挑選大塊面積的水晶飾品（透明0%）→中間色（白50%）則是鑲滿透明水鑽的飾品→濃郁的白色（白100%）則以花朵狀飾品或珍珠飾品來呈現。

訂立相近色元素，可幫助選擇飾品底台的合金顏色與確認花束整體感的走向（包含包裝、緞帶的顏色）。合金的色彩從銀白、銀、深灰、金、古銅、銀黑等各式皆有，如果開始設定的相近色元素為——米，那麼我們可以選用金、銀、銀白等色的合金水鑽飾品，

最後配合米色的包裝素材與襯底的人造花材，一束色彩風格明確完整的珠寶花束作品便誕生了。

銀白色系的的花束給人純淨而美好的感覺，使用晶瑩大塊面積的施華洛世奇水鑽胸針所折射出的光芒，為花束提升層次感。基底的顏色是使用（白50%）鑲滿透明水鑽的飾品組成，最後添上濃郁的白色花朵（白100%），讓單一色系的飾品配色依舊能彰顯出豐富的效果。

**飾品元素**／施華洛世奇水鑽飾品
　　　　　　合金水鑽飾品
　　　　　　滴釉飾品
**使用花材**／布面人造繡球花
**包裝資材**／緞帶 ‧ 雪紗帶 ‧ 蕾絲

【白色系珠寶花束配色法】

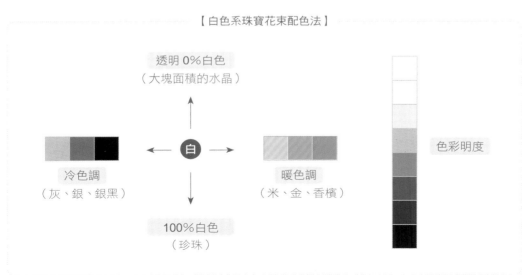

透明0%白色
（大塊面積的水晶）

冷色調
（灰、銀、銀黑）

白

暖色調
（米、金、香檳）

100%白色
（珍珠）

色彩明度

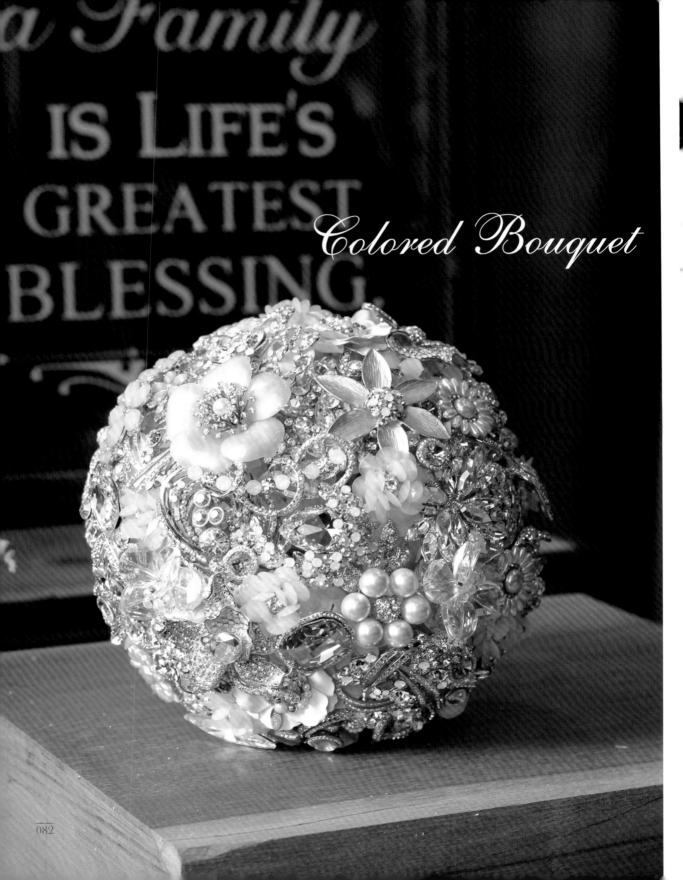

Colored Bouquet

# 為花束增添色彩吧!
# 加了浪漫色調的新娘珠寶捧花

　　這是一束婚禮上會使用的珠寶捧花,訂製者希望以銀白色為基底,額外注入一些浪漫粉嫩的青春色調。所以花束中的部分飾品選用了粉膚色,這是與確認相近色元素不同的設計概念。

　　花束想要呈現的感覺是銀白中帶點色彩,因此第二種新色彩是採點狀分布,利用不同深淺的粉色與膚色飾品妝點其中。不同色彩的飾品挑選也得別具用心,有透明粉嫩小山茶花、當作主角呈現的水鑽花蕊白色花瓣的大花,各式珍珠飾品、粉橘色施華洛世奇大寶石與精緻透明的水晶花。

**飾品元素╱**施華洛世奇水鑽飾品
　　　　　合金水鑽飾品
　　　　　壓克力花飾
　　　　　金屬花
**使用花材╱**布面人造繡球花
**包裝資材╱**緞帶 · 雪紗帶

　　製作花束時可以帶入持花者的個性,年輕女孩就適合溫柔暖暖的色彩,花束上的各式花朵如同女孩的夢幻婚禮一般,在大家面前歡欣的展示著,代表著女孩對婚禮的憧憬與甜蜜喜悅。

# Shell Flowers

## 讓材料說故事・夏日的清新貝殼花朵

製作珠寶花束的胸針，常見的有鑲水鑽的合金飾品。水鑽是指含鉛的人造水晶或稱水晶玻璃，將人造水晶切割打磨成鑽石狀便是我們通稱的水鑽。水鑽具有鑽石的光彩炫麗感，價格也不如鑽石般高昂，相當適合首飾鑲嵌使用，因此成為常見的素材，其中最為人熟知的水鑽品牌 Swarovski 施華洛世奇，原產自奧地利並以其完美的水晶切割而舉世聞名。

除了水鑽鑲嵌的飾品外，我們常用到諸如壓克力、玻璃珠、人造珍珠、白 K 金、銅、滴釉類的材質。因此，在設計珠寶花束的同時，也可多方收集一些可應用的特殊素材，增加獨特感，讓材料的質感與屬性去說話。

例如當我們想要表現關於季節的主題——夏天，開始構思關於夏天會出現的關鍵字：海灘？水？陽光？冰淇淋？貝殼也許是個好主意，但是貝殼的材料你還會想到什麼呢？美麗的扇貝、五角海星、造型海螺？與其直接擺上貝殼製作花束，我們還想要更好的表現方式，不如找些貝殼製作的材料吧！

右頁 1 的作品加入了以手工編串的貝殼花，一片片的花瓣是使用天然貝殼打磨製成，再以鐵線串起成五瓣花的形狀，花瓣上帶有貝殼的天然紋理，白色的光澤感煞是好看，儼然成為整束花的焦點所在。使用貝殼製成的花朵製作珠寶花束，從設計的角度來看會比直接平鋪直敘的使用真實貝殼，來的更有深度與意涵，也可以表達對材料的認識廣度。

類似的貝殼花朵款式眾多，想要製作其他色系的珠寶花束時，也可搭配不同色的貝殼花，右頁 2 的作品使用的是黑白雙色的貝殼花朵，花瓣的大小與編織法略有不同，較細長形的花瓣編織成雙層，狹長的形狀使得貝殼的元素不被那麼彰顯。反而是在顯色上，第二層的黑花瓣顏色偏咖啡，更能表現獨特的咖啡光澤感，因此整體搭配在花束上是平衡好看的。

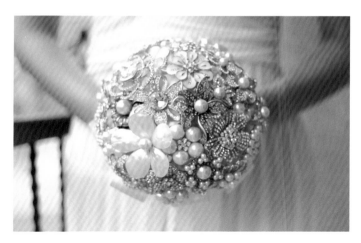

*1*

　　製作全鑽珠寶捧花有趣的地方在於，可以任意組合各式媒材，這束《夏日的清新貝殼花朵》的基本材料是水鑽飾品、珍珠飾品還有施華洛世奇水鑽胸針。水鑽飾品展現閃耀璀璨的感覺，珍珠則可帶出圓潤柔和的光澤感。花束的主角是貝殼花朵，進口的貝殼材料組合成五瓣花朵，夏日的清新感就這樣完整呈現了。

**飾品元素／**施華洛世奇水鑽飾品
　　　　　　合金水鑽飾品
　　　　　　壓克力花飾
　　　　　　貝殼花飾
**使用花材／**布面人造繡球花
**包裝資材／**緞帶　·　蕾絲

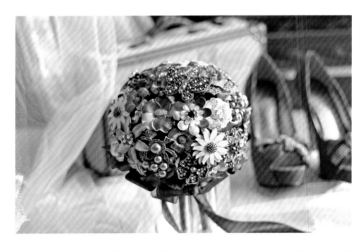

*2*

　　獻給所有的新娘們：「妳們就像一隻成熟蛻變的美麗蝴蝶，帶著行囊幸福的向前飛往人生新世界……」復古款的色調以咖啡色與紫色為基底，加上白色的施華洛世奇水晶飾品與天然貝殼花朵飾品，多重色彩讓層次感更加鮮明。

**飾品元素／**施華洛世奇水鑽飾品
　　　　　　合金水鑽飾品
　　　　　　壓克力花飾
　　　　　　貝殼花飾
　　　　　　金屬花飾
**使用花材／**布面人造繡球花
**包裝資材／**緞帶　·　蕾絲

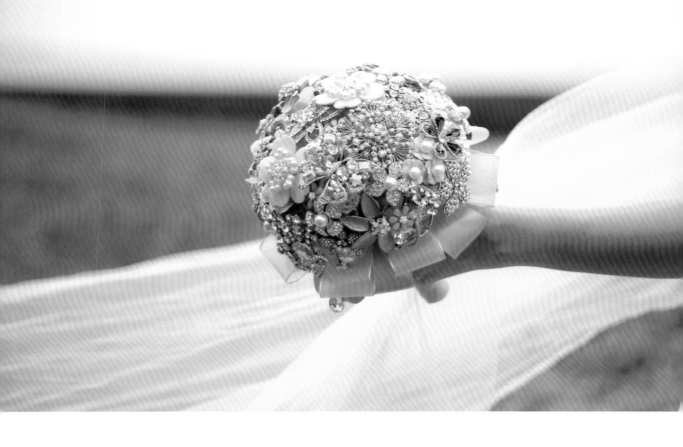

# *Diamonds Are Forever*

飾品元素／施華洛世奇水鑽飾品 · 合金水鑽飾品
　　　　　　壓克力花飾 · 貝殼花飾 · 金屬花
使用花材／布面人造繡球花
包裝資材／緞帶 · 雪紗帶

# 紀念‧如鑽石般的永恆

「鑽石恆久遠，一顆永流傳。」這是鑽石廠商的廣告標語，向消費者傳達鑽石的永恆與傳承之意。恆久紀念也是珠寶花束的特點之一，有別於鮮花那稍縱即逝的美麗，珠寶花束更能永垂不朽，因此珠寶花束設計的原意是希望被紀念的、被珍藏的。

製作新娘專用的珠寶捧花前，還可以帶入戀愛回憶與愛情絮語，這些值得被紀念的事情，藉由設計前的溝通，了解新人的故事，從彼此言談間搜尋靈感的蛛絲馬跡。就像拍攝婚紗攝影一樣，與新人事前討論了解喜歡的方式，從而找到花束設計的方向，舉凡花朵材質、整體顏色、飾品類型的選用等，都可以成為設計發想的來源。

以藍色為主軸的珠寶花束設計，在顏色上選用的藍是接近藍綠色的，並帶有粉嫩感，或稱蒂芬尼藍的色彩，這是很受女孩歡迎的顏色。選用蒂芬尼藍是因為花束想表達愛侶間相識的記憶，剛好是在微風吹拂，水流淙淙，夏天湛藍清爽的海邊。材質選擇了貝殼花朵，花朵的材料還加入了天然珍珠的元素，花瓣形狀則是愛心形的。一樣是以花朵飾品為基礎的藍色花束設計，使用的飾品配合色

彩也選用藍色的花形飾品。在襯底的人造繡球花部分為淡藍色，較能展現清爽的夏日感，包裝材是略顯透明感的絲帶與緞帶，上層的絲帶與下層的蒂芬尼色緞帶，簇擁在美麗的珠寶花束下。

那個夏天，愛情的滋味是湛藍的色調。縈繞在心頭的戀愛滋味，就像海岸邊那一陣徐徐溫暖的微風，不論時間經過多久，彷彿都能覺得它剛從你臉頰輕拂而過。

飾品元素／施華洛世奇水鑽飾品 · 合金水鑽飾品
　　　　　壓克力花飾 · 金屬花飾
使用花材／布面人造繡球花
包裝資材／緞帶 · 雪紗帶

# 回到原點‧
# 珠寶與花朵間的創意與設計靈感

使用璀璨水鑽製作的珠寶花束華麗而高雅，豐富多變的造型飾品，讓花束妝點出屬於自己的閃亮風情。有時候，我們會沉醉在這些耀眼迷人的飾品中，想為它們創造更多新的可能。那麼靈感的來源該如何取得呢？先前的章節提過從材料出發，加入趣味元素與從色彩著手等方式，當上述的試驗皆已完成後，便可以更進一步尋找新的靈感出發點。

當思緒太複雜，摸索不出頭緒的時候，回到原點是一個好概念。花束的原意，說的正是集合成束的「花朵」，利用雙手將繽紛的朵朵鮮花巧妙的紮起。那麼就從花朵出發吧！試著取得一些新鮮美麗的當季花材，多點色彩也沒關係，將它們仔細紮成手綁花束後，仔細觀察花朵的大小配置與色彩關係。

接著找些花朵造型的飾品，配合著手綁花束的顏色、花朵的大小，逐一纏繞上支撐的花藝鐵絲，就像綑紮鮮花花束般，綁出一束從自然幻化而成的珠寶花束。這類型的珠寶花束，顏色變化豐富，不論是甜美風情、清爽自然、夢幻馬卡龍色彩，皆能作出相當令人矚目的全珠寶式花束。

鮮花花束所使用的基礎配色為：白→粉→紅→深紅，紅色的大理花是焦點主花。每年的 10 月份開始便是大理花的產期，色彩嬌豔飽滿的大理花展現熱情本色，重瓣感的花瓣相當有層次。花束以紅色大理花為主角，周圍的配花使用溫柔的粉桔梗與表現深淺的深紅色康乃馨與白桔梗。找出這些色彩原則的花形飾品，飾品輪廓則可以仿照鮮花的樣貌。

串珠材質層疊花瓣的胸針代表大理花；大大小小尺寸樣式不同的白色花飾是白桔梗，大花飾象徵盛開的白桔梗，小花飾則是含苞待放的白桔梗；有著鑲嵌黑鑽紅鑽的五瓣花胸針，呈現深紅色康乃馨的暗色調；散落著的粉色花飾則代表粉紅桔梗。選擇飾品的時候，也可加入深淺色的概念，比如說花心為白色珍珠或大顆水鑽的飾品，抑或是金色、黑色的元素。

# 春天的百花齊放・綠意盎然的飾品搭配

*Spring Flowers*

　　一眼就能分辨出，桃紅色花朵是今天盛開的花王，在花白的綠叢中它是眾人的焦點。飾品使用較多的透明壓克力材質，主要表現綠草青翠感，白色與粉膚色花朵飾品透露出更多的春天信息。繽紛活潑的色彩，很適合當作居家裝飾或拍照道具。

**飾品元素**／壓克力花飾 ・ 金屬花飾 ・ 滴釉飾品
**使用花材**／布面人造繡球花
**包裝資材**／雪紗帶 ・ 緞帶 ・ 施華洛世奇水晶釦

# 甜點般的花束・香甜桔子馬卡龍

*Sweet Bouquet*

　　珠寶花束散發的芬芳來自內心，令人心情愉悅的祕密就在於甜蜜的配色。粉橘色系是整體顏色的主軸，以些微金色混搭，點綴出精緻感，適合喜愛甜美風格的朋友。作為居家裝飾，只要擺進簡單的花瓶中，便能妝點出一片美好的小風景。

**飾品元素**／壓克力花飾 ‧ 金屬花飾 ‧ 滴釉飾品 ‧ 人造珍珠
**使用花材**／布面人造繡球花
**包裝資材**／緞布 ‧ 緞帶 ‧ 施華洛世奇水晶釦

# 璀璨復古的琥珀色．
## 美麗的風情讓蝴蝶也恣意穿梭其間

*Butterfly Bouquet*

　　想設計具有歷史感又復古璀璨的珠寶花束，不妨收集家中歷史
悠久的胸針首飾或尋訪城市中的特色古物小店。在高雄鹽埕區的
小店中，我找到一些相當有特色的壓克力大花耳環、彩鑽銅片胸
針與花飾。老闆說：「胸針樣式都是自己設計的！」而使用銅片
製作胸針，銅的部分會隨著時間逐漸加深色彩，變得更有風情。

飾品元素／施華洛世奇水鑽飾品 ． 合金水鑽飾品
　　　　　　壓克力花飾 ． 銅片
使用花材／布面人造繡球花
包裝資材／緞布 ． 雪紗帶

送給朋友的生日禮・
亮麗的黃色青春

*Birthday Gift for My Friend*

將珠寶花束作為贈禮，可以讓收禮者感受意義非凡。當你想送給朋友一份親手作的禮物，不妨嘗試自己作出一束珠寶花束吧！挑選一些對方喜愛的主題飾品，像是蝴蝶結或花朵類的元素，撒上亮麗色彩，僅僅 16 公分的精緻尺寸，送給好姊妹剛剛好。

**飾品元素**／女孩側影水鑽飾品 ・ 壓克力花飾
金屬耳環 ・ 滴釉飾品 ・ 合金水鑽飾品 ・ 釦子
**使用花材**／布面人造繡球花
**包裝資材**／緞帶

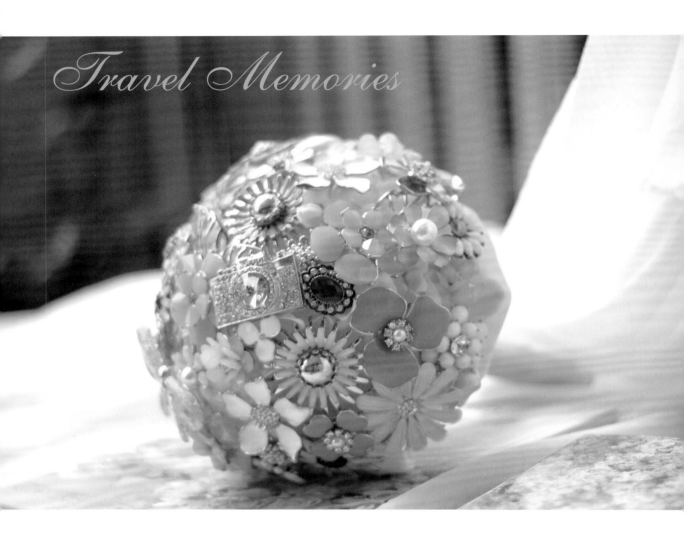

*Travel Memories*

# 漫步在田野間·
# 以相機記錄著一花一木的自然風光

　　旅行間的美好回憶也能成為珠寶花束的設
計靈感，回想當時的沿途風景，曾經接觸過
的人事物；或將拍攝的影像沖洗成照片，藉
由影像再度回到當時的時光。

　　包裝花束時，可以替作品增加一些小巧思，
提升完整度。光澤感的緞布適合搭配在珠寶
花束上，絲緞般的質感一點也不突兀，緞布
與緞帶接面以蕾絲收尾。花束的把手底部鑲
嵌了施華洛世奇水晶鈕，完美切面的水晶鈕
閃亮的鑲在底部，與花束上的亮晶晶飾品們
彼此呼應。

**飾品元素／**相機造型飾品
　　　　　壓克力花飾
　　　　　滴釉飾品
　　　　　合金水鑽飾品 · 寶石戒指
**使用花材／**布面人造繡球花
**包裝資材／**緞布 · 緞帶
　　　　　施華洛世奇水晶鈕
　　　　　蕾絲

# 花束交響曲——複合媒材珠寶花束
## Mixed Media Bouquet

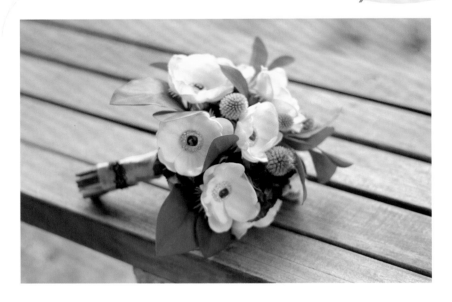

Mixed media 複合媒材，是藝術創作中常見的表現形式，例如一幅黏上石頭、桌巾與繪圖顏料的創作品；一件結合燈光、影像與皮革的衣服……創作者可以藉由不同媒材來闡述故事或設計理念。花束的設計也可導入複合媒材的概念，像是乾燥花＋不凋花、人造花＋乾燥花，甚至是珠寶＋花＝珠寶花束，這些都是 Mixed media 的創作。

第一次製作複合媒材花束，我們可以先嘗試著以不同的材料來組成花朵：花心→珠寶飾品，花瓣→乳膠人造花，配花→布面人造花、乾燥花。將花朵構成元素拆開來一步一步分解，能幫助你了解如何加入複合媒材。每一束複合媒材珠寶花束，都像一場有趣的實驗，各式有趣的材質拼接出你的創意。

飾品元素／合金水鑽飾品
使用花材／乳膠人造花 · 布面人造繡球花 · 山防風（乾燥）
包裝資材／緞帶 · 蕾絲

# 童趣感的鉤織花束

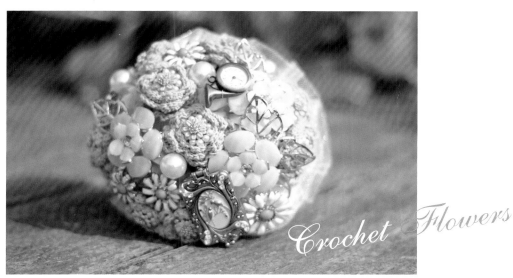

*Crochet Flowers*

還記得《愛麗絲夢遊仙境》裡握著滴答滴答懷錶的兔子嗎？蓬蓬軟軟的鉤織花朵，就像童話仙境裡巨大不真實的森林花卉，還有略帶透明感的壓克力花飾，彷彿那一顆顆大到愛麗絲吃不下的糖果。

以毛線手工勾勒出的花朵，每一處的線條都很有感情，像是奶奶織的圍巾般溫暖。選擇一些可愛的、透明的飾品材料還有花朵，讓我們來說一個關於愛麗絲的童話故事。

主要元素／金屬花 · 壓克力花飾 · 懷錶 · 珍珠
使用花材／布面人造繡球花
包裝資材／緞帶 · 網紗

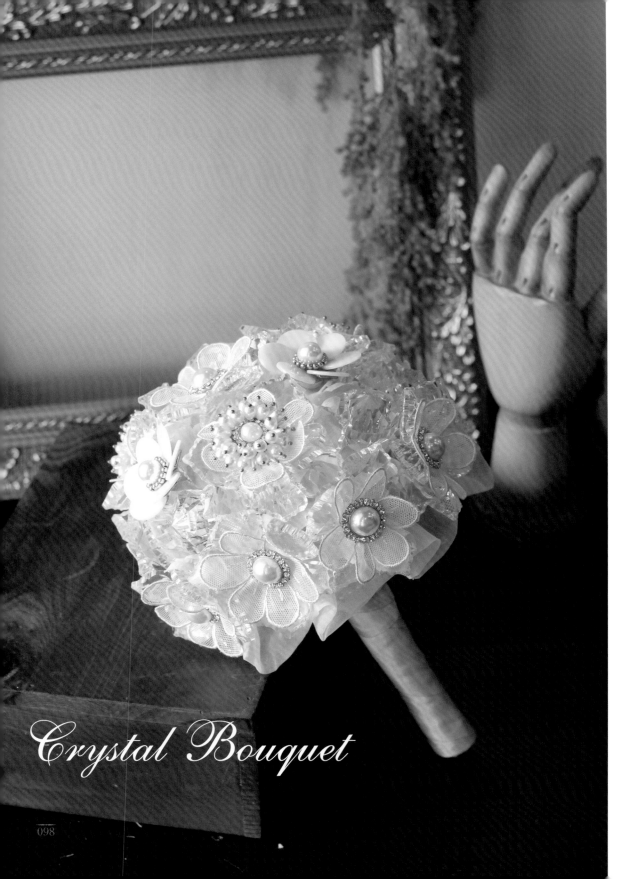

Crystal Bouquet

# 灰姑娘的玻璃花束·
# 意想不到的材質使用

還記得午夜的鐘聲和灰姑娘仙杜瑞拉的玻璃舞鞋嗎？鐘聲響起的午夜十二點，灰姑娘忘記帶走的，還有王子送給她的玻璃花束。

這是一束透明花束的概念，很久以前我便有這樣的製作想法出現，嘗試了壓克力水滴球、透光的白紗……效果都不如預期，感覺是一場艱難的實驗，直到某日在友人家的客廳，找到了心中的夢幻材料。敲醒心中那座鐘的是一盞被擦得嶄新發亮的水晶燈，閃亮晶瑩又優雅的在燈光照射下微微搖晃著，一片片串起的楓葉水晶片，璀璨得好迷人。

水晶材質的花瓣很適合詮釋透明感的花束，利用蕾絲花片表現花蕊的層次，華麗的串珠與珍珠飾品是花心，可將水晶片組合出大小不同的花朵排列組合，花束的襯花就使用仙杜瑞拉的禮服顏色吧！這是一束沒有眾多華麗水鑽飾品，卻星光斑斕的水晶珠寶花束。

| 主要元素／ | 楓葉水晶片 |
| --- | --- |
| | 串珠飾品 |
| | 壓克力花飾 |
| | 蕾絲花 |
| **使用花材／** | 布面人造繡球花 |
| **包裝資材／** | 白紗 · 緞帶 |
| | 珍珠水晶蕾絲花邊條 |

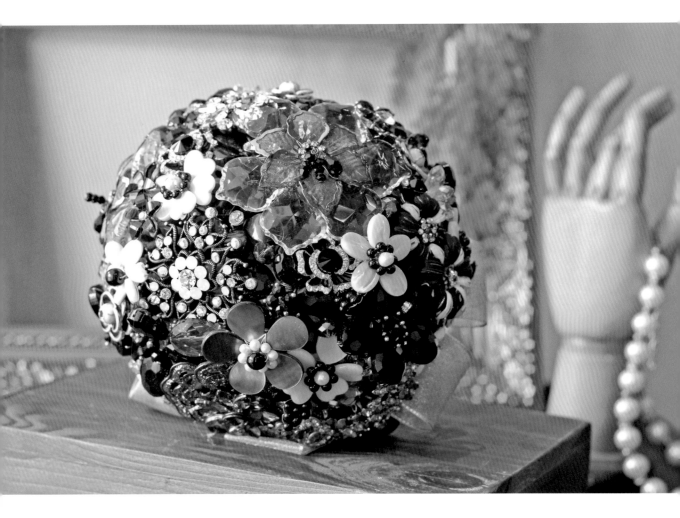

*Black and white*

# 石頭・水晶・金屬花

　　黑白色常作為時尚或個性的代表，像是知名的 Coco Chanel 所創立的香奈兒品牌，便是利用黑白作為企業標準色；在色彩的形象中，黑與白與金的配色給人有格調的感覺。

　　延續水晶花材質，黑白色調的珠寶花束冷調而迷人，水晶花在這裡又堆疊了不一樣的材質——黑色金屬網，感覺堅毅又前衛。選擇簡單的黑白色調作為花束基本色，在材質的運用上必須更顯多元。花束的材料有：黑白色水滴珠、黑白色金屬花飾、黑色帶有花紋的黑松石、銀灰有光澤的貝殼花、深灰色鑲嵌水鑽的胸針飾品們，以及各式黑白珠與壓克力花，利用多樣化的材質展現黑白的層次。

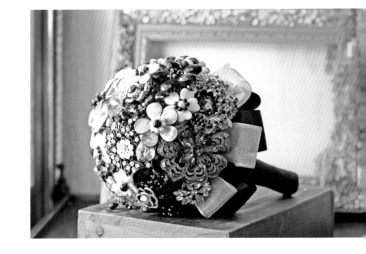

主要元素／楓葉水晶片 ・ 串珠飾品
　　　　　黑松石 ・ 貝殼花飾
使用花材／布面人造繡球花
包裝資材／雪紗帶 ・ 緞帶

# 天鵝湖之舞

羽毛，是服裝設計中常見的副料，飄逸輕柔的觸感惹人喜愛，每每逛永樂市場時我都會順道帶回一把。起初僅當作胸花配件使用，漸漸的加入了捧花當中成為花束包裝材料的一環。白色長尾款的羽毛較細緻，可隨風飄揚，加入花束中可呈現輕柔感。

而將羽毛製成花束的靈感是來自柴科夫斯基的天鵝湖，這是店裡每天都會撥放的古典樂曲。我愛極了天鵝湖裡的旋律迴盪，那些高低的音律，就像穿出羽毛叢的輕盈的白色芒萁。來自日本的不凋花材——芒萁，白色的葉子彷若輕飄的羽毛，腦海中即刻描繪出了這束羽毛花的草圖。以 360°可觀看的圓形為基礎，利用芒萁與枯枝的線條延伸立體度，一朵朵的羽毛花是利用三種不同類型的羽毛拼接而成。

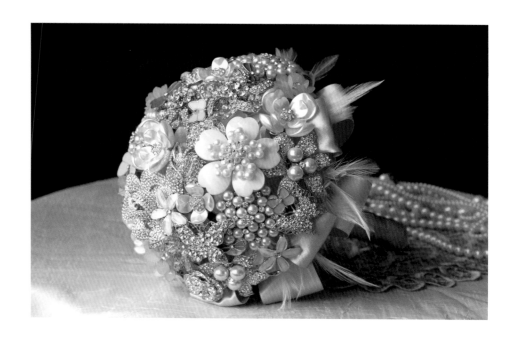

*1*

主要元素／貝殼花 · 珍珠飾品 · 水鑽胸針
使用花材／布面人造繡球花
包裝資材／緞帶 · 羽毛

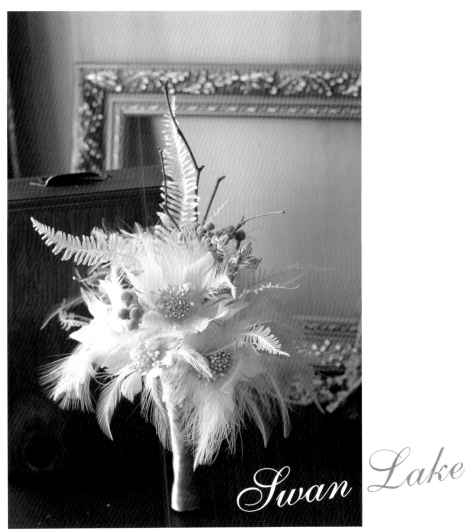

*Swan Lake*

2

主要元素／人造花蕊 · 珍珠 · 水鑽飾品
使用花材／日本芒萁（不凋）· 枯枝 · 銀果（乾燥）
包裝資材／緞帶 · 金繡蕾絲

# 多肉 & 乾燥花材

多肉植物的模樣可愛，肥肥飽飽的模樣來自於儲存水分的天然特性，是極受歡迎的觀賞植物。將多肉加入珠寶花束中，其實是一個天馬行空的想法，新鮮的多肉植物綁成花束的維持期有限，因此動了想利用人造多肉植物綁花束的念頭。

許多仿真多肉植物精緻的栩栩如生，種類也相當繁多，搭配乾燥花與不凋花等材質非常好看。珠寶的選材需搭配花束的調性與色彩，樸實感的多肉植物不適合過於奢華的裝飾，加入一只水鑽胸針，將晶亮的質感點到為止。

作品 1 中，山茶花飾和木玫瑰的姿態與多肉相同，皆有厚實的葉瓣，材質一軟一硬、色彩一明亮一樸拙，粉色的軟質太陽玫瑰與硬材粉紅金屬花，不同屬性的材料拼貼出一束複合媒材珠寶花束。

而以金色秋天為名的作品 2，結合了金色、橘色與咖啡色作基礎色，果實花材的運用呈現了秋季的豐收感，金色的飾品閃耀而不華麗。

*1*

主要元素／胸針飾品 · 金屬花 · 壓克力花 · 釦子
使用花材／人造多肉 · 木玫瑰 · 人造球菊
　　　　　人造枯枝 · 太陽玫瑰
包裝資材／麻繩

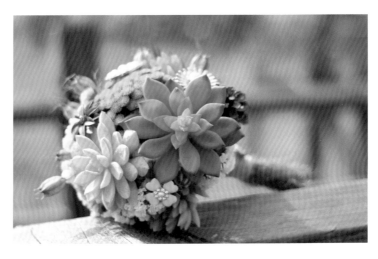

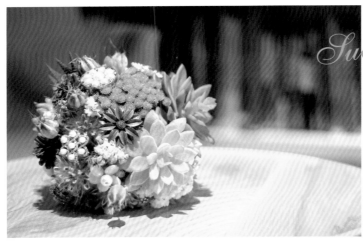

*Succulent &*
*Dried Flowers*

2　**主要元素／**胸針飾品 · 金屬花飾
　　**使用花材／**人造多肉 · 黑種草（乾燥）·
　　　　　　　松果（乾燥）· 黃星辰（乾燥）·
　　　　　　　陽光陀螺（乾燥）
　　**包裝資材／**苧麻 · 麻繩

2

# 珠寶花束實作範例

*Demonstration*

囊括鮮花、不凋花、乾燥花、各式仿真花、

緞帶花與珠寶捧花的教學示範,

都是教學經驗的累積分享與獨家設計。

9 款熱門的珠寶花束實作範例,

由淺入深的教學設計,讓你一次掌握各式製作方法。

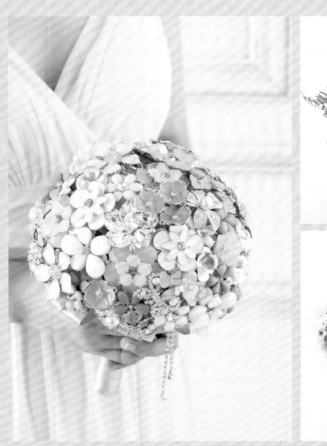

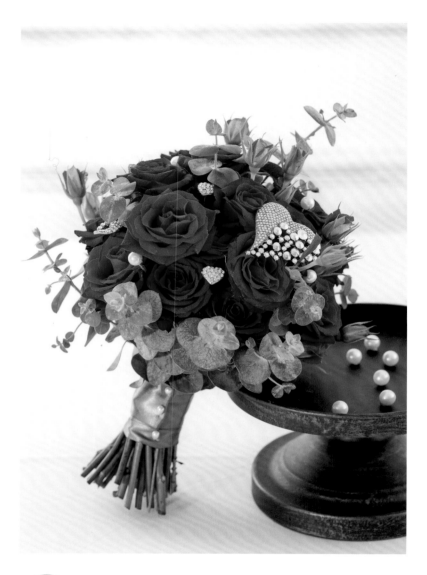

# 自然美麗的鮮花花束

熱情迷人的紅玫瑰，搭配綠色尤加利葉與粉色迷你玫瑰，便是一束美麗的風景。再加點氣質優雅的水鑽飾品吧！選擇一只閃亮的水鑽胸針當主角，花朵間再點綴幾顆晶晶亮亮的小飾品與玻璃珍珠。別具新意的玫瑰花束，非常適合表達愛意。

| 材 料 | 新鮮花材 | 其　　他 | |
|---|---|---|---|
| | 紅玫瑰 | 水鑽胸針飾品 | 珠針 |
| | 迷你玫瑰 | 玻璃珍珠 | 花藝鐵絲 |
| | 尤加利葉 | 緞帶 | 花藝膠帶 |
| | | 麻繩 | |

*1*
將花材綁點以下位置的枝葉修剪
乾淨。

*2*
取三枝玫瑰作中心。

*3*
其餘花材依螺旋方式加入。

*4*
注意螺旋腳的部分。

*5*
花束綁好後以麻繩固定。

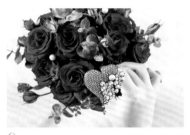

*6*
飾品及珍珠纏上鐵絲與綠色花藝
膠帶後,加入花束中裝飾。

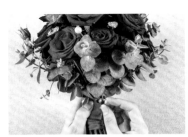

*7*
把手使用緞帶與珠針收尾。

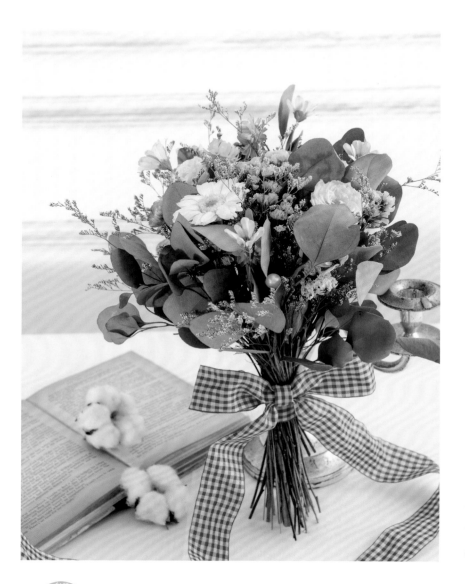

風
華
再
現
的
乾
燥
花

&
不
凋
花
花
束

淡黃色的星辰花與黃薔薇，
散發著青春稚嫩的氣息，
想要保持這樣的輕柔感，
可再選擇一些類似色的花
材，並搭配精緻簡單卻不
會過於華麗的飾品。奶油
色的珍珠很適合錯落其中，
增添一些優雅的味道。

| 材 料 | 乾燥花材 | 不 凋 花 | 其 他 |
| --- | --- | --- | --- |
| | 星辰花 | 白色非洲菊 1 朵 | 人造葉材 |
| | 麥桿菊 | 黃薔薇 2 朵 | 珠寶飾品（小型） |
| | 卡斯比亞 | | 奶油色珍珠 |
| | 進口圓葉尤加利 | | 印花緞帶 |
| | 小雛菊 | | 綠色花藝膠帶 |

*1*
先將珠寶飾品、珍珠與花材接好鐵絲，全枝纏上綠色花藝膠帶（飾品纏繞作法請參見 P.133 至 P.136：珠寶（胸針）飾品加工方法）。

*2*
將乾燥後的卡斯比亞、星辰花、尤加利葉分枝修剪後備用。

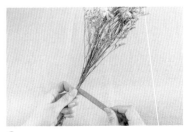

*3*
取適量的星辰花與卡斯比亞抓成束，纏上綠色膠帶固定，作為花束的中心點。

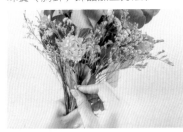

*4*
接著繞著中心點慢慢加上其他花材。

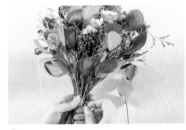

*5*
將所有乾燥花材都抓成束後可纏上綠膠帶作固定，外圈加上尤加利葉。

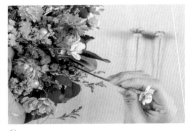

*6*
接著放進不凋花材、珠寶飾品與珍珠點綴。

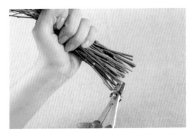

*7*
將花材尾端修剪整齊。

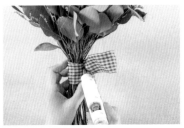

*8*
最後黏上裝飾蝴蝶結即完成（蝴蝶結作法請參見 P.143：把手包裝與裝飾）。

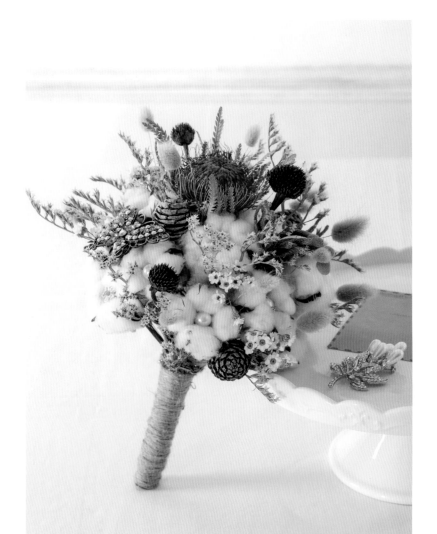

# 溫柔手感的棉花花束

像雪一樣的白棉花,具有可被塑造的特性,如同一張白色的畫布,等待著你替它畫上各式表情。棉花溫柔的觸感適合加上浪漫輕柔的兔尾草,還有線條堅毅的山茂檻,作出具有衝突的美感。最後妝點上飛舞的蝴蝶,讓乾燥花也能華麗非凡。

| 材料 乾燥花材 | 其他 |
|---|---|
| 棉花頭 | 麻繩 |
| 山茂檻 1 朵 | 花藝鐵絲 |
| 兔尾草 | 花藝膠帶 |
| 太陽籽 | 白色膠帶 |
| 法國白梅 | 珠寶飾品 |
| 木蘭果 | 奶油色珍珠 |
| 雪花 | |

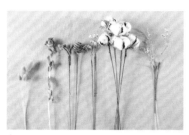

*1*
棉花與各式花材分枝，接上鐵絲（作法請參見 P.137 至 P.139：各式花材處理技術）。

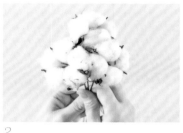

*2*
取棉花數枝當作中心。

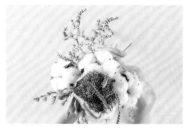

*3*
加入山茂檻與各式花材。

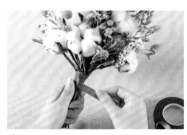

*4*
將剩下的乾燥花材紮成束，以花藝膠帶纏好固定。

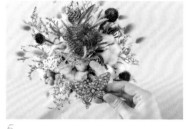

*5*
蝴蝶飾品接上鐵絲後纏繞花藝膠帶，選擇適當的位置加入蝴蝶飾品。

*6*
棉花中心黏上珍珠與金屬飾品。

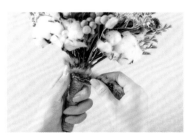

*7*
把手以麻繩收尾，貼上飾帶即完成（作法請參見 P.141：把手包裝與裝飾）。

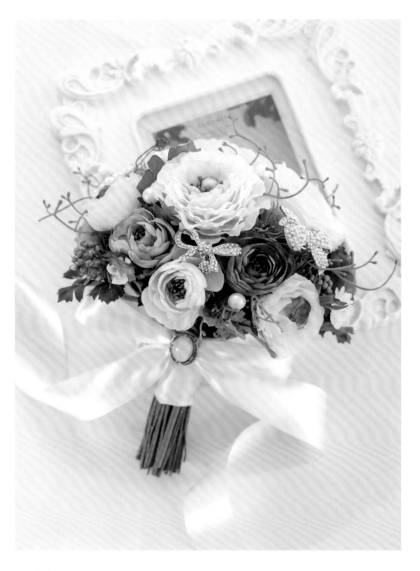

# 自然風格仿真花捧花

在戶外或草原上舉辦婚禮的新娘，很適合自然感的花束。使用鮮花製作的花束保存期限不長，可以使用仿真花材來代替製作。要讓仿真花珠寶花束展現自然的重點，除了超擬真的花材外，微微露出綠色花莖的作法才是精髓所在。

| 材料 | 仿真人造花 | 其　　他 |
|---|---|---|
| | 陸蓮花 | 珠寶飾品 |
| | 各式葉材 | 包裝緞帶 |
| | | 花藝鐵絲 |
| | | 花藝膠帶 |
| | | 白色膠帶 |
| | | 奶油色珍珠 |

*1*
先將珠寶飾品與珍珠纏繞上鐵絲後，全枝纏上綠色花藝膠帶。

*2*
仿真花材分枝接上鐵絲纏好綠色膠帶（作法請參見 P.137 至 P.139：各式花材處理技術）。

*3*
將三枝大陸蓮花以綠膠帶纏好固定，作出中心點。

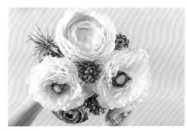

*4*
接著加入其他花材，以綠膠帶固定。

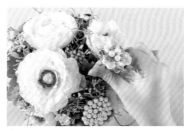

*5*
將珠寶飾品配置在花束中。

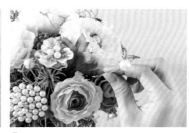

*6*
奶油色珍珠點綴在花材間。

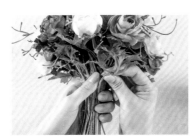

*7*
陸蓮花葉子裝飾在花束最外圈。

*8*
將緞帶綑紮在花束把手，露出花莖尾端，再黏上裝飾蝴蝶結即完成（蝴蝶結作法請參見 P.143：把手包裝與裝飾）。

經典蕾絲球菊仿真花捧花

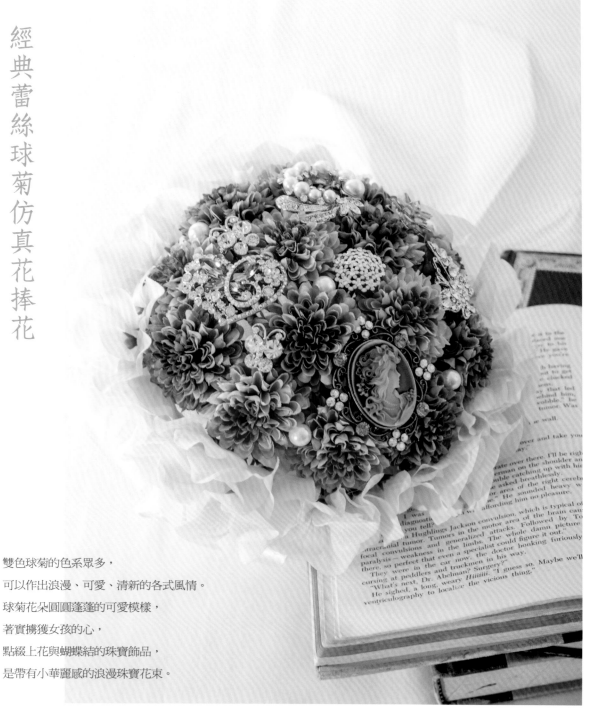

雙色球菊的色系眾多，
可以作出浪漫、可愛、清新的各式風情。
球菊花朵圓圓蓬蓬的可愛模樣，
著實擄獲女孩的心，
點綴上花與蝴蝶結的珠寶飾品，
是帶有小華麗感的浪漫珠寶花束。

|  材 料 | 仿真人造花 | 其　　　他 | |
|---|---|---|---|
| | 球菊 14 朵<br>繡球花頭 | 珠寶飾品<br>包裝緞帶<br>花藝鐵絲<br>花藝膠帶 | 白色膠帶<br>蕾絲襯裙<br>玻璃珍珠 |

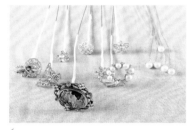

*1*

珠寶飾品與玻璃珍珠纏好鐵絲備
用。（玻璃珍珠顏色光亮清透，
適合小華麗感的球菊蕾絲花束使
用）

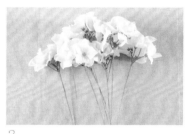

*2*

繡球花分枝後接上鐵絲。

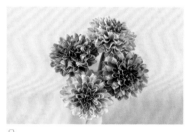

*3*

先取四枝球菊作中心。

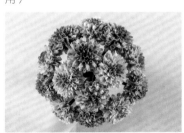

*4*

將其他的球菊順時針依序排列上
去，排列好的球菊花束呈現均勻
的圓形。

*5*

接上鐵絲的繡球花，從球菊花束
下方由右向左方穿入。

*6*

平均圍繞球菊花束一圈。

*7*

放入胸針飾品與玻璃珍珠，纏上
綠色膠帶固定。

*8*

修剪多餘的鐵絲，並將把手纏上
白色膠帶。

*9*

套上車縫好的蕾絲襯裙，以膠帶
固定在把手上。

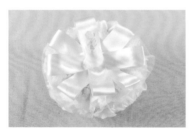

*10*

貼上 8 條裝飾緞帶。

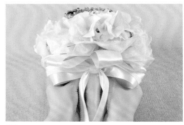

*11*

將把手裹上緞帶與裝飾的蝴蝶
結，即完成（步驟 10 & 11 的詳
細作法請參見 P.140 至 P.143：把
手包裝與裝飾）。

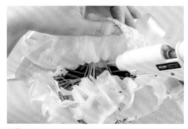

*12*

蕾絲襯裙與繡球花間會有小縫
隙，可灌入熱熔膠作黏合補強。

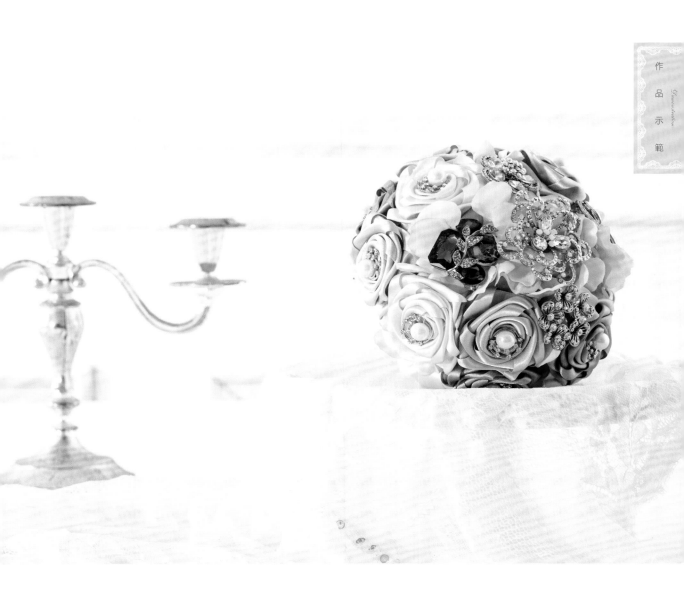

# 華麗手摺緞帶玫瑰花捧花

美麗的胸針飾品和玫瑰花都會訴說故事，

玫瑰花以顏色來表達氛圍，

珠寶則以形狀線條與寶石水晶材質來呈現意涵。

每個年代的飾品設計語彙不同，

我們可以從其中讀出歷史感，與創造故事性。

材　料

人造繡球花 10 小束　　　花藝鐵絲
雙面緞帶（寬 3.8cm．長 85cm）　花藝膠帶
共 13 條（摺玫瑰用）　　白色膠帶
大型胸針 5 個　　　　　厚布
小型珠寶（花心用）
包裝緞帶

*1*
綠色鐵絲一端摺彎成 U 形，將鐵
絲黏貼在雙面緞帶的左邊。

*2*
緞帶下摺 90° 並黏好。

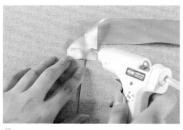

*3*
由左至右塗上一條熱熔膠。

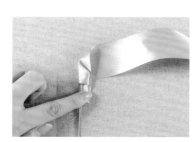

*4*
將緞帶從左至右捲起，這是玫瑰
花心的位置。

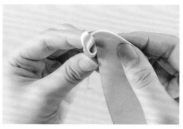

*5*
左手捏著捲好的緞帶與鐵絲，右
手順勢將緞帶向後翻摺約 90°。

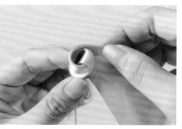

*6*
右手捏著緞帶轉摺處略為上提，
左手並用將緞帶向右捲。

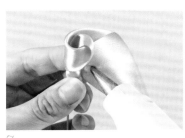

*7*
沾上熱熔膠，將緞帶固定。

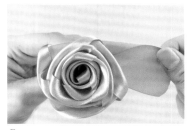

*8*
一直重複動作，直至緞帶剩餘約
5cm。

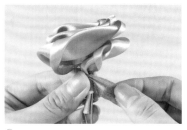

*9*
將尾端緞帶下摺，以花藝膠帶收尾。

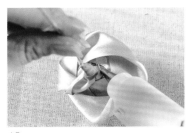

*10*
緞帶與鐵絲間的縫隙，補上熱熔
膠加強。

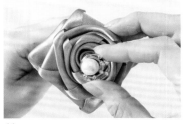

*11*
摺好玫瑰花，將小珠寶以熱熔膠
黏貼在花心位置。

*12*
準備 5 顆大胸針飾品接好鐵絲，
與接上鐵絲的繡球花進行組合。

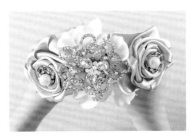

*13*
取一支纏好繡球花的胸針飾品作
中心，兩朵玫瑰並列在珠寶左右，
纏上花藝膠帶固定。

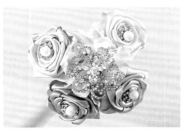

*14*
再取兩朵玫瑰，擺在珠寶另外兩側。

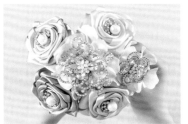

*15*
取一支珠寶，穿插在玫瑰與玫瑰
之間。

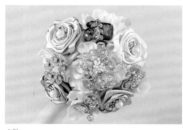

*16*

剩餘三支珠寶也依序擺上，以花藝膠帶纏緊。

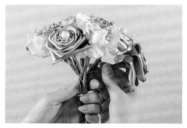

*17*

將九朵玫瑰花一朵一朵依序加上，記得鐵絲穿過花束中央後向下彎摺。

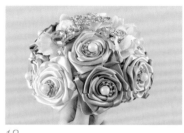

*18*

玫瑰花擺在第一層珠寶與玫瑰下方位置，讓花束漸漸形成半圓狀。

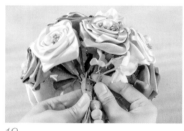

*19*

繡球花直接依附在玫瑰花束下方，確認好位置後纏上花藝膠帶（繡球花可增添花束層次感，並遮蓋玫瑰花莖的鐵絲）。

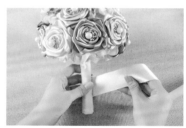

*20*

從玫瑰花的緞帶色系上選擇一色作為把手包裝。

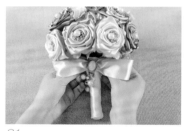

*21*

製作一個蝴蝶結，在中央黏上珠寶，搭配垂墜感的飾品會很適合。將花束直立，蝴蝶結黏在花束下方不影響手握的位置（蝴蝶結作法請參見 P.143：把手包裝與裝飾）。

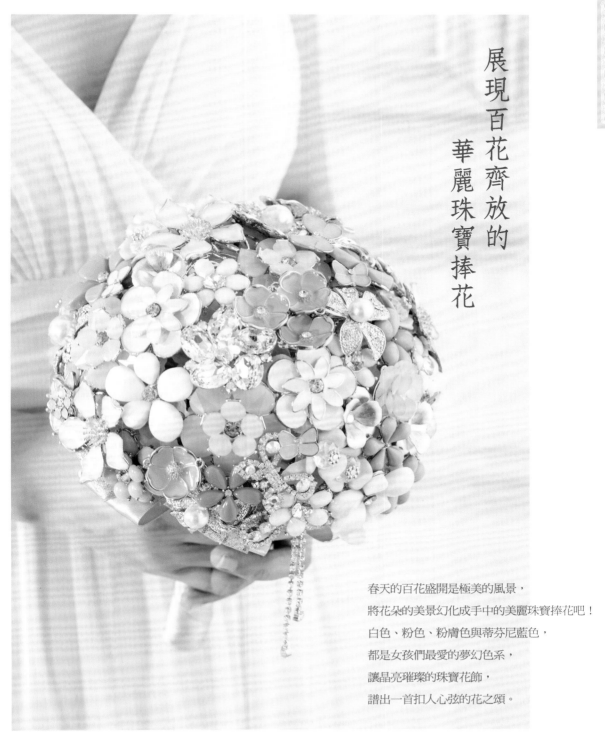

# 展現百花齊放的華麗珠寶捧花

春天的百花盛開是極美的風景，
將花朵的美景幻化成手中的美麗珠寶捧花吧！
白色、粉色、粉膚色與蒂芬尼藍色，
都是女孩們最愛的夢幻色系，
讓晶亮璀璨的珠寶花飾，
譜出一首扣人心弦的花之頌。

材 料

人造繡球花　　　　　　花藝膠帶
花形珠寶飾品 40 至 50 個　白色膠帶
包裝緞帶　　　　　　　　厚布
花藝鐵絲

*1*

選擇花朵狀與帶有水鑽的飾品，
將所有珠寶飾品纏好鐵絲。

*2*

繡球花頭也接上綠色鐵絲備用。

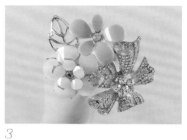

*3*

取三支珠寶以白色膠帶纏好，當
作中心。

*4*

依序慢慢加上珠寶飾品，並纏上
白色膠帶固定。

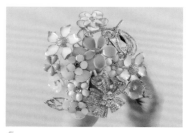

*5*

飾品大小錯落，小珠寶可填補大
珠寶之間空洞的位置。

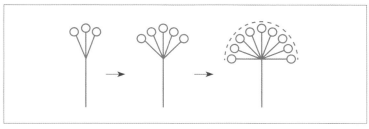

6
配置珠寶色彩分布,慢慢堆疊出半圓形。

【珠寶配置示意圖】

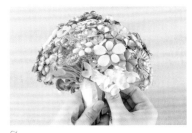

7
珠寶飾品抓束完畢後,襯入繡球花,填補珠寶間的空隙。

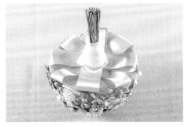

8
花束包裝可自由發揮,使用襯裙或黏貼緞帶都 OK(作法請參見 P.140:把手包裝與裝飾)。

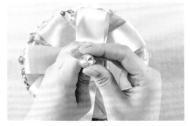

9
把手包裝緞帶前,在底部嵌上一顆施華洛世奇水晶鈕。

10
最後黏上蕾絲作裝飾。

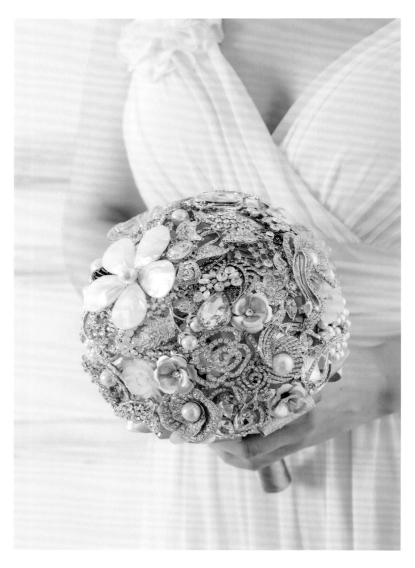

水晶飾品 &
應用焦點花的珠寶捧花

製作水晶珠寶花束的材料，70% 是使用鑲嵌水鑽的飾品，配上 30% 珍珠類或花朵款胸針，也可以 100% 使用水鑽飾品。隨著材料比例運用不同，也會產生不一樣的色彩層次與驚喜。應用大量水晶飾品的花束，可以在花束的黃金切割點擺上焦點飾品，增加主題性，飾品約略在中心偏左或偏右的位置上，讓整體視覺感平衡好看。

**材料**

人造繡球花
珠寶飾品 30 至 35 個
主題焦點飾品 1 個
包裝緞帶

花藝鐵絲
花藝膠帶
白色膠帶
厚布

*1*
準備水鑽類的胸針飾品，纏上鐵絲備用。

*2*
選擇一個花束主題或焦點所在的飾品，纏上鐵絲。

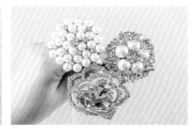

*3*
以三支珠寶彼此纏緊當作中心。

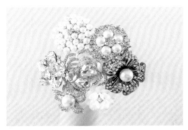

*4*
依序慢慢加上珠寶飾品。

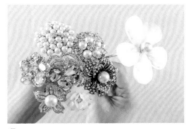

*5*
在黃金切割點的位置加上焦點飾品或主飾品。

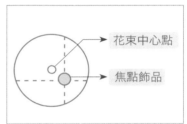

花束中心點
焦點飾品

【焦點飾品擺放位置】

*6*
大型胸針作為花束邊緣收尾。

*7*
利用繡球花補滿珠寶之間的空隙。

*8*
最後將把手收尾即完成（作法請參見 P.140 至 P.142：把手包裝與裝飾）。

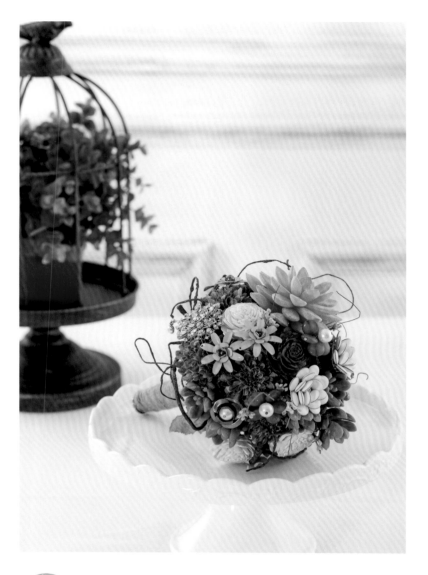

複合媒材設計的　多肉珠寶花束

Mixed media 是相當有趣的設計概念，令創作者可以盡情的變化材料。試著收集一些少見、獨特或充滿組合實驗性、衝突性的材質，如此一來每個人都能作出藝術感的珠寶花束。

| 材料 | 仿真人造花 | 其　　他 | |
|------|-----------|----------|---|
| | 多肉植物 | 乾燥木玫瑰 | 白色膠帶 |
| | 球菊 | 進口太陽玫瑰 | 花藝鐵絲 |
| | 枯枝 | 珠寶飾品 | 麻繩 |
| | 珊瑚草 | 花藝膠帶 | 釦子 |

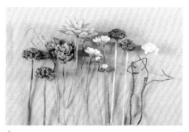

*1*

仿真人造多肉植物與珠寶飾品纏
好鐵絲備用。

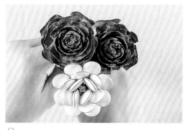

*2*

取數枝花材當作中心。

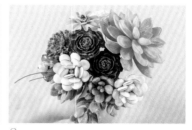

*3*

花材與飾品並用,輪流加入花束中。

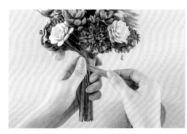

*4*

抓成小束後,可以綠色膠帶稍作
固定。

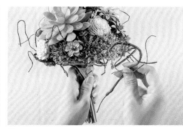

*5*

人造樹枝加在花束的最邊緣裝飾。

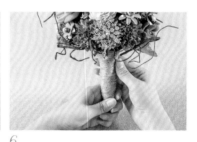

*6*

以麻繩收尾(作法請參見 **P.141**:
把手包裝與裝飾)。

*7*

把手底部黏上釦子裝飾。

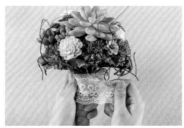

*8*

黏上蕾絲即完成。

# 3

## 基礎技法

# Techniques

製作珠寶花束其實是一項相當繁複費時的工作，

大家除了需要有耐心外，

還要注意製作上的各道工序。

飾品需要鐵絲纏繞加工，

花材經過分枝整理，

還有讓花束更顯精緻的多道包裝程序。

這個章節詳述了各項技法與工具材料，

是練好基本功夫的小祕密。

製作珠寶花束時，從整理花材、纏繞珠寶胸針與包裝花
束皆需要用到各式不同工具與資材，以下整理出幾項必
備工具資材，可於購買胸針花材等材料時一併購齊。

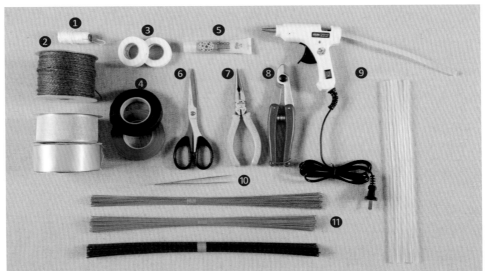

**❶ 手縫針・手縫線／**
用於縫製蝴蝶結或蕾絲襯裙，或採用緞布
包裝時可用。

**❷ 麻繩・紗帶・緞帶／**
用於包裝花束與把手收尾。

**❸ 白色（紙）膠帶／**
纏繞胸針時可包裹鐵絲，避免製作花束時遭
鐵絲刺傷，或包裝把手時用於裏緊把手布。

**❹ 花藝膠帶／**
顏色眾多，視花束設計與搭配的花材來決定
使用的顏色。搭配手摺緞帶玫瑰時用於黏合
緞帶與鐵絲，也可用於包覆鐵絲與花束。常
用的顏色是綠色與咖啡色，纏繞膠帶時需稍
微用力將膠帶拉開，使其發揮黏性。

**❺ 水鑽膠／**
黏貼裝飾用的平底鑽，或修復黏貼各式珠
寶胸針上掉落下來的水鑽、珍珠。

**❻ 剪刀／**
裁剪緞帶、蕾絲或修剪花材。

**❼ 尖嘴鉗／**
纏繞珠寶胸針時，可扭轉鐵絲或剪斷花藝
鐵絲。

**❽ 鐵絲鉗／**
主要用途為剪斷鐵絲，當花束製作完畢需
修剪已綁成束的鐵絲時，利用鐵絲鉗會較
好剪斷；也可用於剪去胸針飾品旁不必要
的別針或釦環。

**❾ 熱熔槍・熱熔膠／**
熱熔膠乾黏的速度較快，適合膠合緞帶或
包裝材料。

**❿ 鑷子／**
黏貼平底裝飾水鑽時，使用鑷子可輕鬆夾
起細小的水鑽，在處理不凋花時也可使用。

**⓫ 花藝鐵絲／**
纏繞胸針的主要素材，以及各式花材接枝
或加強花莖硬度時使用。以號碼區分尺寸
與軟硬粗細（＃16至＃30），＃16最
為粗&硬，＃30則是最細&軟的。顏色
有銀色、綠色、咖啡色、金色等。

## 珠寶（胸針）
### 飾品加工方法
小別針&戒指類的加工方法

花束中的各式珠寶飾品，必須先以鐵絲纏繞後形成單支的狀態，才能應用在花束中。對於各式飾品有不同的纏繞方式，纏繞鐵絲的要訣是：必須使珠寶與鐵絲彼此穩固結合，不鬆脫或搖晃。常用的鐵絲是銀色 # 18 至 # 26，較硬的 # 18 或 # 20 用於支撐，# 22 至 # 26 鐵絲則用於穿過珠寶或纏緊鐵絲。

使用工具&材料

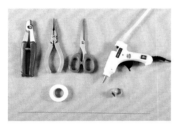

取 # 20 銀色鐵絲一支。將鐵絲順著別針與戒台的焊接點纏繞 2 至 3 圈。

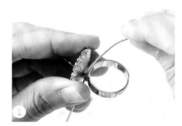

鐵絲往下摺 90°。

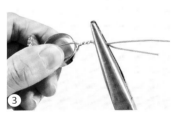

將鐵絲彼此纏緊，可使用尖嘴鉗輔助。

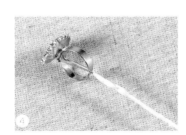

鐵絲纏上白色膠帶固定。

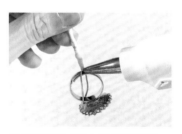

在鐵絲纏繞處點上熱熔膠固定。

# 珠寶（胸針）
## 飾品加工方法
### 一般胸針的加工方法

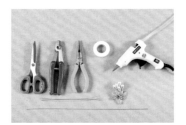

使用工具＆材料

① 取一支 ＃ 20 至 ＃ 26 鐵絲（號數依飾品的狀況而定，縫隙較小或合金底台較細的珠寶使用 ＃ 24 或 ＃ 26，其餘可使用 ＃ 20 或 ＃ 22），剪半摺成 U 形。

② U 形鐵絲穿入珠寶的縫隙中。

③ 將鐵絲轉緊。

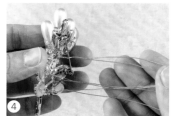

④ 一般珠寶可穿入兩支 U 形鐵絲，較大或較重的珠寶需要使用三支以上。

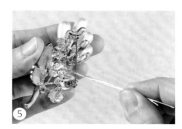

⑤ 將珠寶上的所有鐵絲彼此纏緊。

⑥ 取 ＃ 18 銀色鐵絲一支。前端以尖嘴鉗摺成 U 形。

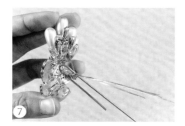

⑦ 將鐵絲勾上珠寶，以利支撐。

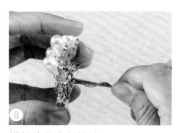

⑧ 鐵絲彼此進行纏繞。

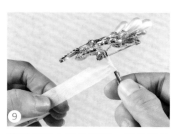

⑨ 將鐵絲裹上白色膠帶，避免鐵絲外露刺傷手指。

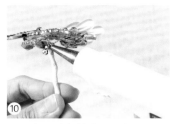

記得也要點上熱熔膠固定。

完成。

珠寶（胸針）
飾品加工方法
平背胸針的加工方法

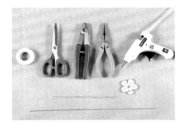

使用工具＆材料

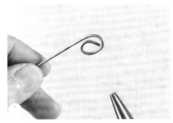

遇到沒有任何縫隙可穿細鐵絲的珠
寶時，可利用較硬的鐵絲先摺成底
台。如圖將鐵絲彎摺成漩渦狀。

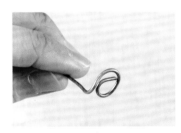

將鐵絲往下摺 90°。

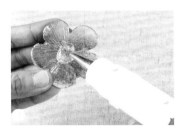

在平背胸針背面塗上熱熔膠。

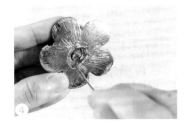

將鐵絲底台黏著於珠寶背面。

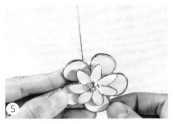

可視情況加上細鐵絲輔助補強。
由於此珠寶為雙層結構，可將細
鐵絲穿入珠寶的層次間。

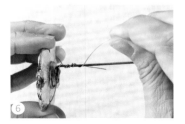

鐵絲往下摺，鐵絲互相纏繞。

⑦ 裹上白色膠帶。

⑧ 點上熱熔膠固定。

珠寶（胸針）
飾品加工方法
珍珠或各式水晶珠
裝飾珠的加工方法

使用材料

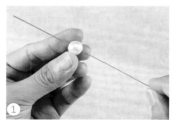

① 取 # 24 鐵絲穿入珍珠孔中約 5 至 6cm。

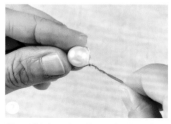

將兩邊鐵絲往下摺，將鐵絲彼此纏繞。

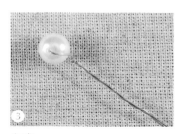

③ 完成。

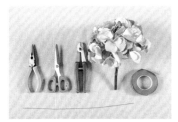

使用工具&材料

① 繡球類的花材需要使用剪刀，將整朵繡球花分剪成小束。

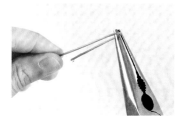

② 將花藝鐵絲一端彎摺成小勾。

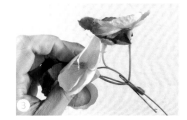

③ 將鐵絲勾入花莖中。

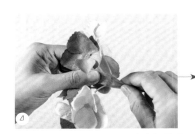

④ 鐵絲纏上綠膠帶，裹緊花莖與鐵絲。

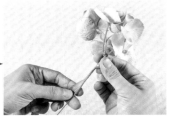

⑤ 完成。

鐵絲號數的使用依花材來決定，一般從#18至#24都可使用。常見需分枝的繡球花材有：仿真花、乾燥花與不凋花。

## 各式花材處理技術
### 花頭類花材

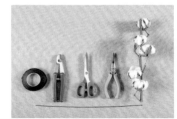

**使用工具&材料**

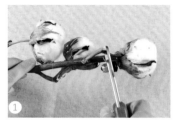

① 不凋花類或一些乾燥花的素材，通常需要接上鐵絲才能進行花束設計。先將棉花花頭剪下。

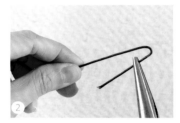

② 使用 # 18 或 # 20 鐵絲，將前端摺成 U 形。

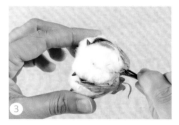

③ 鐵絲與棉花花梗抓在一起。

④ 纏上花藝膠帶固定。

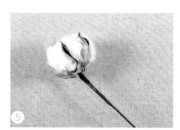

⑤ 完成。

各式花材處理技術
掉落的花瓣或花頭

使用工具&材料

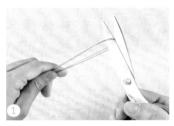

① 處理各式花材的過程中,難免有些掉落或折損的花瓣或果實,可使用 # 30 鐵絲重新延伸花莖。先將鐵絲摺半。

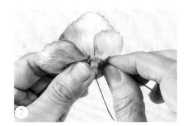

② 鐵絲繞上花頭尾端。

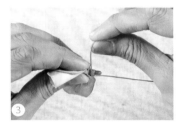

③ 以其中一端鐵絲進行纏繞。

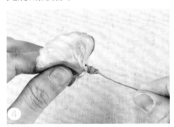

④ 纏繞完成。

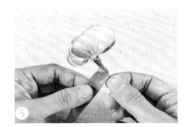

⑤ 裹上花藝膠帶。

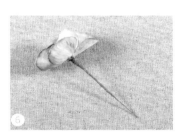

⑥ 完成。

被稱為花束的小耳朵的技法,是一層裝飾在花束底下的緞帶,數量為八條。

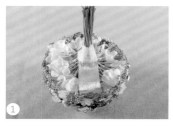

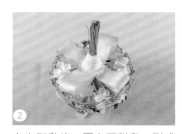

① 將 20cm 的緞帶對摺後,直接以熱熔膠黏在花束的把手上,緞帶尾端黏上白色膠帶固定。

② 左右對黏後,再上下對黏,形成十字形。

③ 補上剩餘四條緞帶即完成。

## 把手包裝&裝飾
### 雙層裝飾緞帶

黏貼兩層的裝飾緞帶,可使用不同材質或色彩的緞帶搭配,作出美麗的裝飾效果。

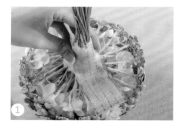

① 將 20cm 的紗帶對摺後,直接以熱熔膠黏在花束的把手上,紗帶尾端黏上白色膠帶固定。

② 左右對黏後,再上下對黏,形成十字形。

③ 補上剩餘四條紗帶。

④ 第一層全數黏貼完畢後,再黏上第二層的緞帶。第二層是選用藍色緞帶。

⑤ 作法與步驟 1 至 3 相同。緞帶與紗帶彼此間需稍微錯開,才會顯出層次。

## 把手包裝&裝飾
### 把手修飾

黏貼過裝飾緞帶的花束,把手部分會造成落差,因此需要稍作修飾。

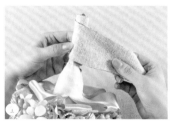

把手部分,可裹上厚布或不織布,將把手修飾成均勻的線條。

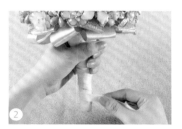

再裹上一層白色膠帶纏緊。

## 把手包裝&裝飾
### 捆麻繩

乾燥花類的花束,相當適合使用麻繩作把手裝飾,纏繞麻繩前,把手需先以膠帶裹過一層作修飾,保持把手平滑度。

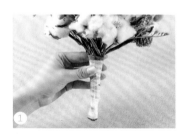

把手均勻地裹上白色膠帶。

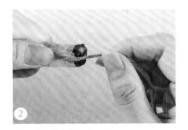

麻繩前端與把手平行。

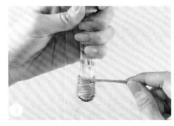

均勻地纏上麻繩。

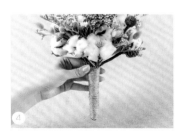

完成。

① 包裝花束把手時需使用 3.8cm 寬的雙面緞帶。先剪一段長約 5cm 的緞帶，沾上熱熔膠包住把手底部。

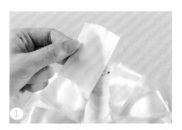

② 緞帶仔細黏好後以白色膠帶裹緊。

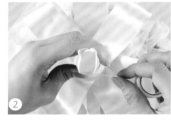

③ 接著取新緞帶將前端作摺角黏好固定，再將摺角從把手底部開始黏上。

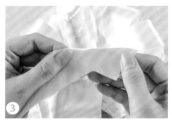

④ 依繞圈方式慢慢將緞帶裹於把手上。

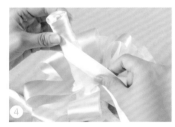

⑤ 每繞一圈便沾上熱熔膠固定。

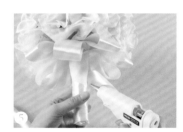

⑥ 一直纏繞至花束綁點位置，收尾時可將緞帶尾端反摺後再黏上固定。

## 把手包裝&裝飾
### 蝴蝶結

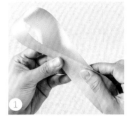
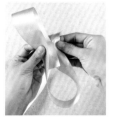
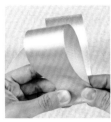

取一段大小適當的緞帶,找出中心點,左右向中心點疊合對摺出線條。

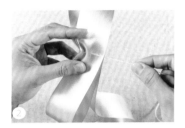
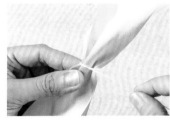
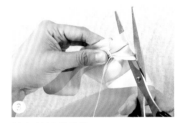

取針線沿著線條作平針縫後,將線拉緊收縮,以線纏繞緞帶中心數圈後打結。

將多餘緞帶剪掉。

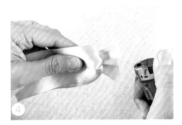
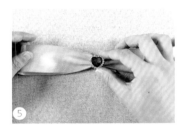
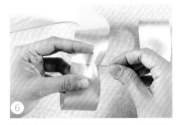

緞帶尾端以打火機燒過,避免鬚邊。

中央可貼上飾品點綴。

若想作出有尾巴的蝴蝶結,可另取一長段緞帶,中心處以針線縫上。

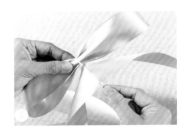
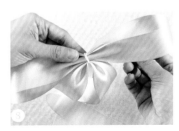
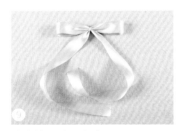

將線纏繞在作好的蝴蝶結耳朵上。

將線纏繞數圈後打結。

稍微整理後即完成。

**常用材料關鍵字&資訊**

許多常用的材料，只要在網路上鍵入關鍵字搜尋，都可以找到販售店家的資訊，不論是實體店面或網路賣家，搜尋出的資料都相當豐富，以下統整幾個常用材料的關鍵字與相關購物資訊，給讀者當作參考。

## 花邊副料

指的是蕾絲花邊、織帶、條鑽帶、水晶蕾絲帶、釦子、刺繡網布⋯⋯等。眾多的花邊副料行大約集中在台北永樂市場與迪化街一帶，除了蕾絲花邊外，商家多半還會販售羽毛、網紗、蕾絲布、緞布類的商品，都是可以利用在花束包裝或把手裝飾的材料。此外，地區性的手工藝材料行、布行、花邊鈕釦行也會販售這類的材料。

## 工具

常用的尖嘴鉗、鐵絲鉗、剪刀、鑷子、熱熔膠槍（條），幾乎都能在大街小巷中的五金行或大賣場找到。紙膠帶與水鑽膠類的商品，則是需要到手工藝材料行購買。

## 花藝資材

花藝資材指的是鐵絲、花藝膠帶、緞帶、包裝紙⋯⋯等材料，搜尋的時候鍵入「花藝資材」，便能找到各地區的資材行資訊。部分商家除了販售上述材料外，多半還會有人造花或乾燥花類的商品，動動手指搜尋一下，選擇一間離您較近的資材行去採購吧！

## 花材
### （鮮花・不凋花・仿真花）

目前台灣最大宗的花材販售首推內湖花市，鮮花、不凋花、乾燥花、仿真花類的花材一應俱全，去一趟花市除了觀賞各式美麗花卉外，還能帶回滿滿的收穫。距離台北較遠的朋友，也可考慮地區性的花市或花店，像是台中花市、高雄興中花卉街，一般的家飾店或花店，也都會有販售仿真花、乾燥花與鮮花。

## 胸針&飾品

製作珠寶花束的主要材料是胸針與飾品，集中販售地在台北後火車站，建議大家不妨找個假日好好尋訪一下，後火車站占地廣大，除了胸針飾品外也有仿真花材與花藝資材的商家。販售胸針飾品的店家非常眾多，第一次去的時候，可以先花一些時間瀏覽各商家，選擇最符合自己需求或風格的店家選購飾品材料。此外，偶爾會遇上店家的出清拍賣，說不定能挖到一些精美的百元商品喔！其他各地區像是台中火車站一帶，高雄的鹽埕區也都有飾品批發的商家。

## 緞帶

手作風氣的盛行，讓網路上的材料賣家也琳瑯滿目，有時候選擇網路購物也是省時又方便。許多大型的手工藝材料行都會有線上購物系統，如果您只需要少量的包裝緞帶，可以選擇線上購物。若是大量使用，則建議至花藝資材行、台北後火車站或內湖花市的資材部選購。

國家圖書館出版品預行編目 (CIP) 資料

Jewelry Bouquets · 圓形珠寶花束：閃燦幸福
＆愛·繽紛の花藝：52款妳一定喜歡的婚禮捧
花 / 張加瑜著. -- 初版. – 新北市：噴泉文化，
2015.12
　面；　公分. -- ( 花之道；20)
ISBN 978-986-92331-3-2 ( 平裝 )

1. 花藝

971　　　　　　　　　　　104025528

| 花之道 | 20

*Jewelry Bouquets*

# 圓形珠寶花束　閃燦幸福＆愛·繽紛の花藝
*52款妳一定喜歡的婚禮捧花*

作　　　　者／張加瑜
發　行　　人／詹慶和
總　編　　輯／蔡麗玲
執 行 編 輯／劉蕙寧
編　　　　輯／蔡毓玲·黃璟安·陳姿伶·白宜平·李佳穎
封 面 設 計／韓欣恬
執 行 美 編／韓欣恬
美 術 編 輯／陳麗娜·周盈汝·翟秀美
攝　　　　影／張加瑜·吳玫靜·李昱翰（作者圖·P.14至P.15）
　　　　　　　數位美學賴光煜（封面·實作範例·基礎技法）
出　版　　者／噴泉文化館
發　行　　者／悅智文化事業有限公司
郵政劃撥帳號／19452608
戶　　　　名／雅書堂文化事業有限公司
地　　　　址／新北市板橋區板新路 206 號 3 樓
電　　　　話／ (02)8952-4078
傳　　　　真／ (02)8952-4084
電 子 信 箱／ elegant.books@msa.hinet.net

2015 年 12 月初版一刷　定價 580 元

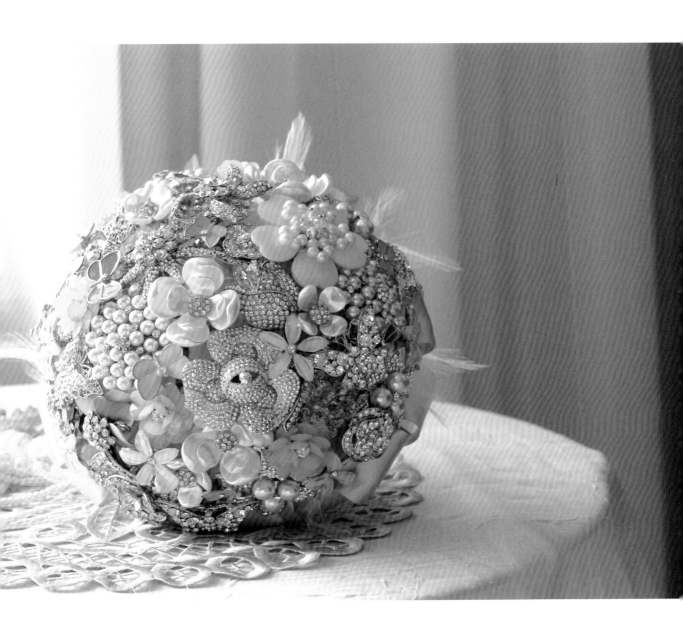

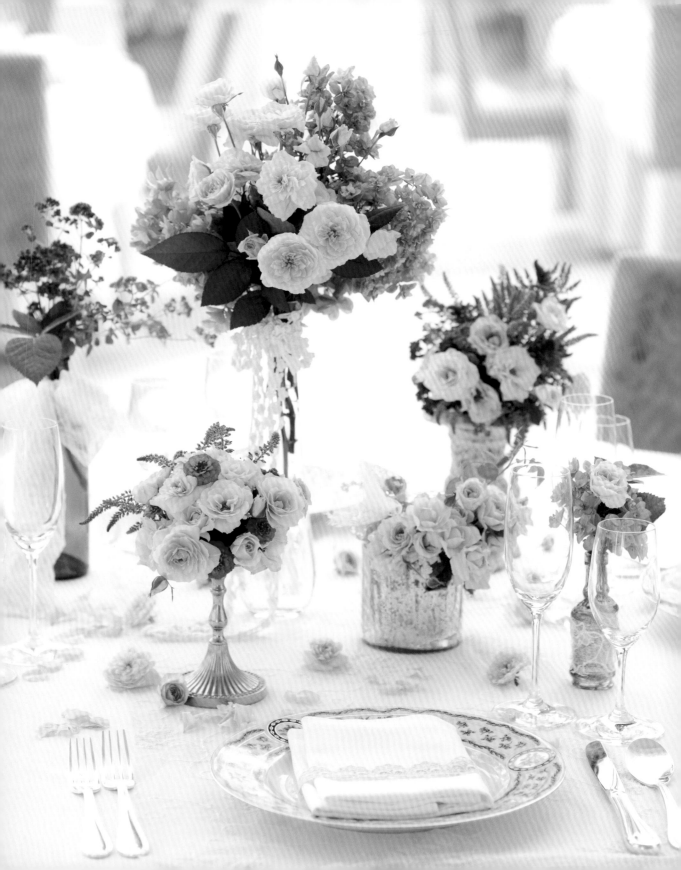

# 花時間 Wedding 婚禮特輯

定價：580 元

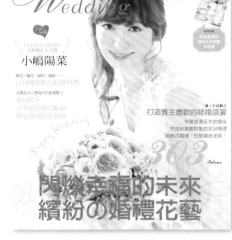

定價：580 元

# 艾瑞兒珠寶花束

*Jewelry Bouquets*

## DIY 材料包折扣券

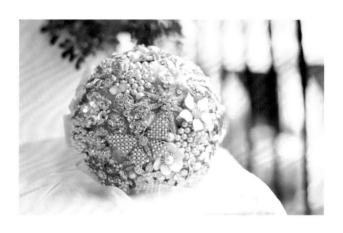

憑券至艾瑞兒門市或粉絲專頁,訂購珠寶花束 DIY 材料包

可享 **88** 折優惠。活動期限至 2016.6.30

FB 粉絲專頁 https://www.facebook.com/ariel.bouquet.bear

艾瑞兒門市:高雄市三民區中庸街 1-1 號

訂購專線:07-2611123

◆每券限用一次,不限購買數量。

◆**DIY** 材料包內含:花材、飾品、鐵絲、膠帶、花束包裝材料、捧花收藏盒。

◆每款花束材料、飾品均不相同,部分乾燥花與仿真花之配花需視季節或庫存作更動。

◆材料包款式以不凋花、乾燥花、仿真花、全珠寶式花束為主,
　作法均可參見書中詳述,數量有限,售完為止。

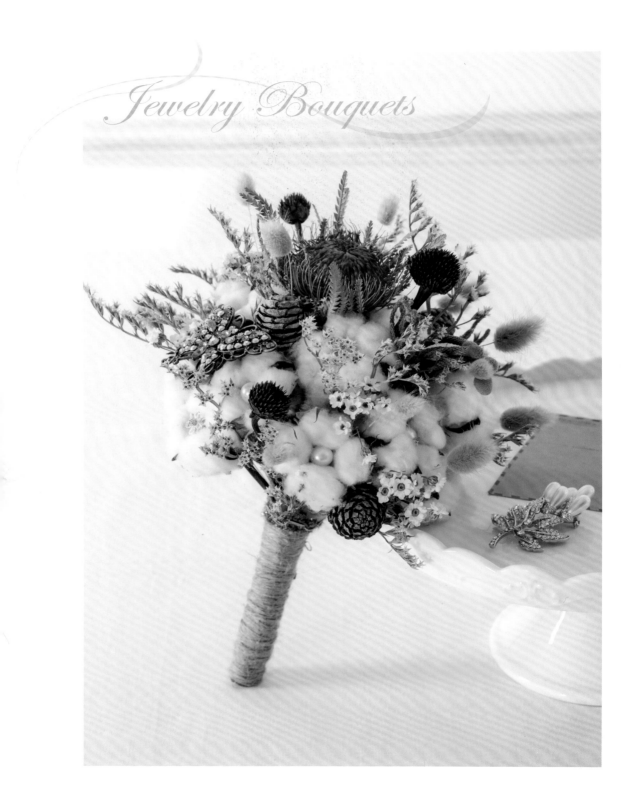